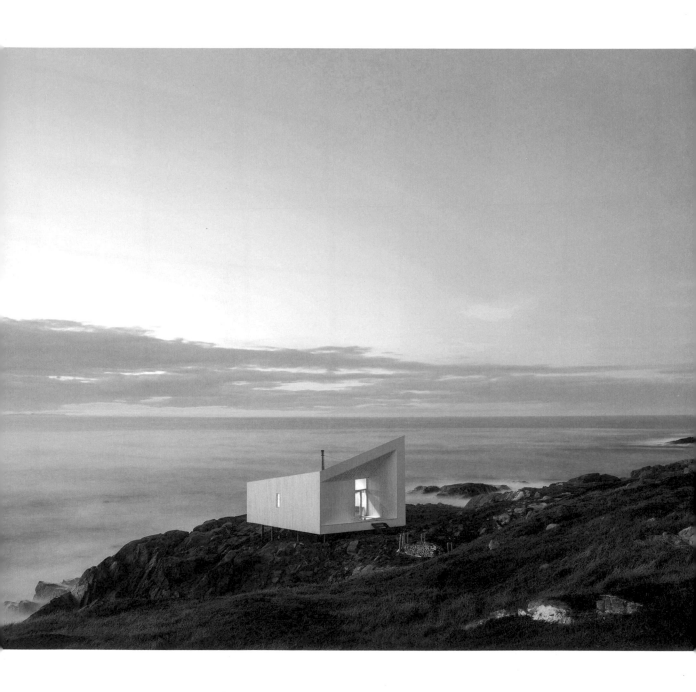

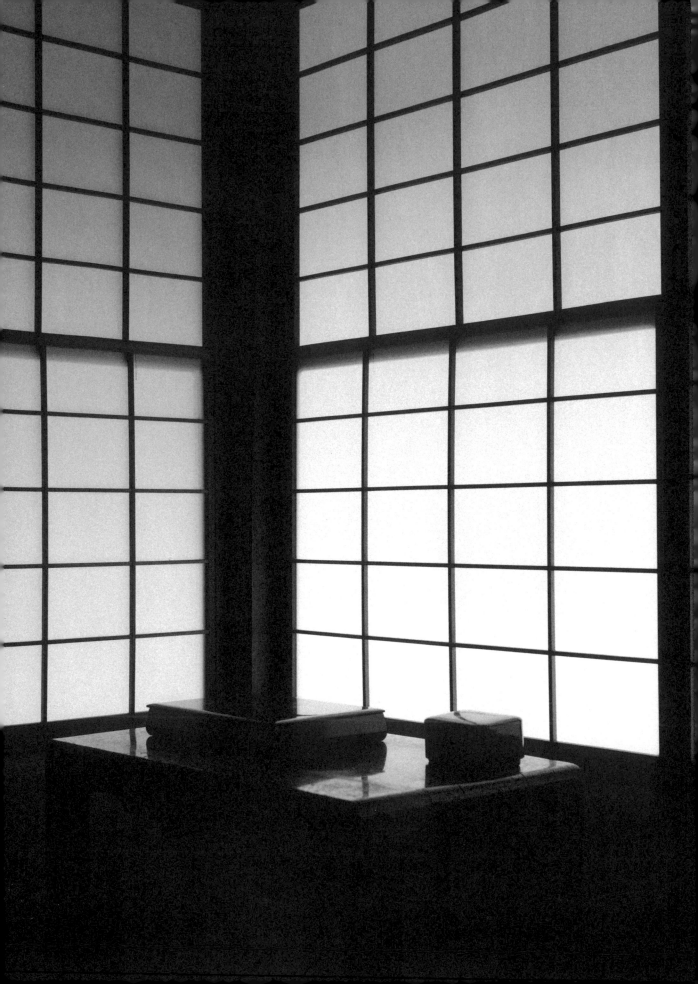

用攝影說故事

THE PHOTOGRAPHY
STORYTELLING WORKSHOP
A FIVE-STEP GUIDE
TO CREATING UNFORGETTABLE PHOTOGRAPHS

感動人心的訣竅，
自拍或提案立刻上手。

芬恩.比爾斯——著
FINN BEALES

張簡守展 譯

目 錄

136 Step 4　妥善編輯

162 Step 5　定稿交件

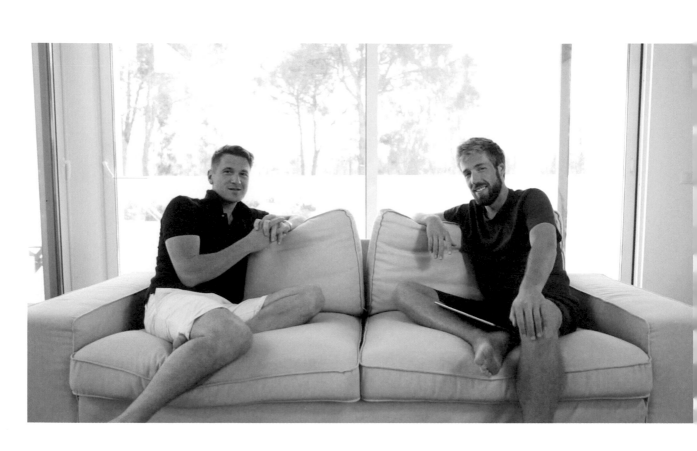

以視覺提示來建構敘事脈絡

—— 艾利克斯·史托爾（Alex Strohl）

　　我一開始是學習平面設計，後來進大學轉為主修攝影。一門名為「攝影入門」的課是由紀實攝影的資深前輩教授來教導，他鼓勵我們使用底片相機，並教了許多老式技術，包括處理負片到影像印刷，以及攝影大師安塞爾·亞當斯（Ansel Adams）知名的拉暗和打亮技巧。甫踏入這個嶄新的領域令我相當振奮，在好奇心的驅使下，我恣意摸索與探索，對於未來並沒有清晰的藍圖。最後，在因緣際會下，我為幾家全球知名大企業拍攝商業廣告，才在競爭激烈的攝影界找到了自己的定位。我從沒想過會在商業活動不那麼盛行的蒙大拿州創立攝影工作室，帶領一支全職團隊闖出還不錯的成績。

　　這一路上，我認識不少才華洋溢的同行，而芬恩就是啟發我在作品中用影像說故事的人。這促使我興起製作教學課程的想法，專門探討他用視覺圖像說故事的攝影手法。我記得當時拍完課程的素材後，滿心期待地急著回家，換上嶄新的視角遵照他的流程檢視照片，並在日常生活中尋找故事。他提倡以三種具影響力的視覺提示來建構敘事脈絡：(1)人物，(2)地點，(3)事件（散見於本書各章節），而這使得我重新思考處理攝影案件的方式。

　　我和芬恩都屬於新一代的創作者，都住在較偏遠的地區，從自己生活的地方發跡。隨著網際網路（更確切來說是社群媒體）興盛，攝影師必須住在巴黎、紐約或其他大城市才能「成名」的日子已成為過去。在那樣的時代裡，如果你想當攝影師，就必須先到地方的報社實習，但這種作法已經過時。現在你只需要一台相機、一支手機和網路，還要有一些吸引人的好故事。這樣的趨勢相當振奮人心，因為這等於把主控權重新交到創作者手上，而且所有人使用的工具相同，各憑本事公平競爭，唯一能拉開差距的關鍵就在故事和想法。本書中，你能從芬恩的攝影作品中看見這一點，像是他如何用威爾斯老家周遭的景色當背景，烘托畫面的主體。

　　我和芬恩的職業生涯同樣曲折，有時遭遇挫折慘跌了一跤，但最後總能再站起來，繼續前進。他一直都是如此大膽無畏，選擇自己要走的路，也憑藉努力不懈而得以成為聞名全球的攝影師。這本書分享了他這一路走來的攝影實務心法，以及他從工作經歷中學到的豐富知識，包括他與那些人人夢想為其拍攝影像作品的各大品牌合作的經驗。相信只有少數人有能力寫出這本書，而芬恩正是第一人選。

前言

如今，到處充斥著大量影像，但怎樣的作品才會讓人停下滑動手機螢幕的手，或是駐足欣賞？要怎樣讓人記住一幅圖像或攝影師的作品？我認為關鍵在於影像所要述說的故事。故事才是影響力的真正來源。從童話到傳奇，乃至宗教文本和政治宣傳品，全是透過故事吸引我們的注意力並激起情緒，如此一來，背後隱含的訊息才能永久傳遞。本書旨在引導你不斷嘗試和測試，將故事置於核心位置，協助你創作雋永的攝影作品，也就是美國傳記攝影師朵洛西亞·朗格（Dorothea Lange）口中「值得反覆品味的照片」（second looker）。

本書使用指南

我們會從基礎開始介紹，包括需要的器材和優秀作品的主要條件。接著，我們會探討說故事的手法，並說明如何運用在攝影中。以照片說故事的流程就此展開。我會說明如何提案和預先準備、實際拍攝、後製編輯，以及最終核對影像。每個環節都規畫了概括各種重要技巧的「實戰練習」，也設計了「專案演練」來挑戰你的創意，並鼓勵你拓展更多技能。另外，書中也提供實用訣竅、創作指示，以及豐富的實際範例。

內容安排

我曾經為葡萄牙公司Cool & Vintage拍攝宣傳照，照片背後的故事正是這本書的靈感來源。這家公司專門翻修老舊的Land Rover汽車，但你可別認為只要朝著汽車猛按快門就能交差了事。我想藉著這個例子，告訴你如何將商品（例如汽車）融入格局更大的故事之中，經由故事包裝出更值得玩味的影像。

隨著網紅行銷的浪潮興起，為品牌量身打造內容以便在INSTAGRAM（簡稱IG）等各大平台曝光，這種手法尤其實用。對我而言，直接在影像中置入商品是懶人作法。依據商品特質發展出貼切的故事，並在宣傳時為受眾帶來愉悅的心情，絕對會更理想。

跟著本書的內容，我們會依序談到提案、準備、拍攝、編輯、交件等流程。

讀完本書，你會了解如何對企業提案、贏得合作機會，以及從無到有交出精美作品。書中會說明拍攝準備工作，包括運用情緒板（mood board）和通告單（call sheet）、指導模特兒，以及後期製作和編修，甚至還會觸及報價這個敏感又棘手的主題。

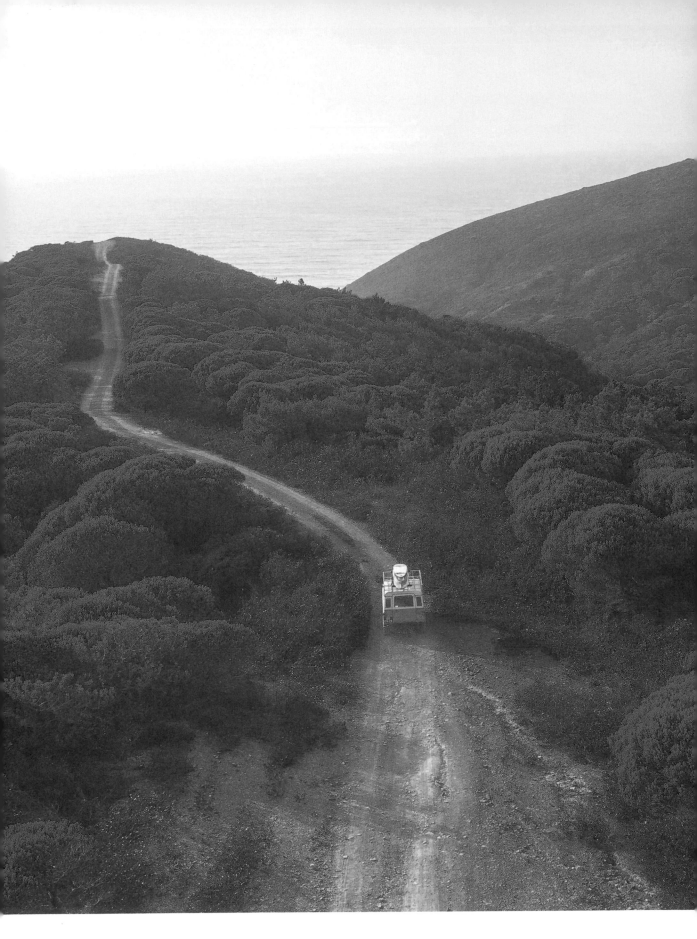

照片的力量

　　比起其他媒介，我最喜歡攝影的地方在於每張照片都保有讓人想像的空間。其中的差異可以比喻成電影和書。這兩者我都喜愛，但如果先看敘述相同故事的書籍之後再看電影，有時會讓人感到失落。這是因為書可以任我發揮想像力，我能深入細節自由想像，於是從故事裡得到的感受更為濃烈。攝影給我的感覺也是這樣。

　　照片裡的孩子在看什麼？他們在哪裡？

　　第一次看到這張照片的人，腦海中勢必會浮現這些問題，對拍攝的內容充滿好奇。

　　照片的敘事刻意留白，讓觀看者自行發揮想像力。照片裡永遠有找不到答案的疑問，其中沒有言語溝通，也沒有聲響或音樂營造氛圍。影像本身必定蘊含這些感受，而照片應該要能透露足夠的細節，吸引觀看者深入探尋更多的故事。透過光影表現，或是主角臉部或雙手的特寫，也許就能產生這種效果。照片應該要能激起發自內心的直覺感受，或許這無法以理性解釋，但觀看者只要感受得到，就一定知道這種感覺。

小祕訣 ／ 照片要保留想像空間，使觀看者產生疑問。別一口氣透露太多訊息。

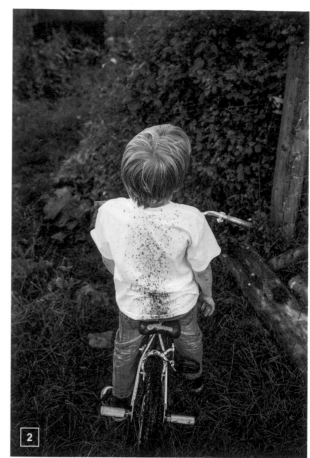

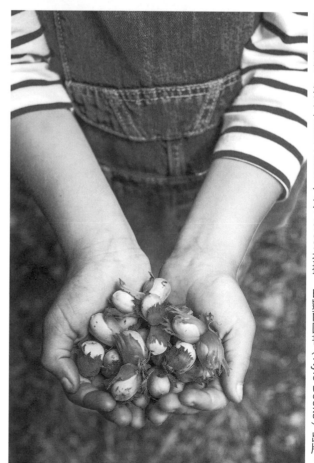

此圖由錫安・塔克（Sian Tucker）為 Fforest拍攝，由凱爾圖書（Kyle Books）出版。

激發想像力

雖說照片的敘事要刻意留白，讓觀看者自行發揮想像力，但要如何拍出符合這一條件的照片呢？

1 留下疑點

訊息短缺能達到啟人疑竇的效果，有其樂趣。構圖時，刻意在照片中留下疑點，可以激起觀看者對作品的好奇心。

思考一下這張照片：畫面中藏有故事，但不明顯。我兒子在找什麼？為什麼他會站在這麼多漂流木上？他有沒有危險？拍攝時，不妨讓主角朝著畫面外遠望，在畫面中暗藏一些小心機。

2 找到按下快門的理由

拍照當下其實就是在保存記憶。善用你自己的回憶，像是回想小時候的經歷，例如那些快樂的時光、傷心的時刻、難掩興奮的瞬間，以觸發你按下快門的衝動。

這是另一張拍攝 H 的照片。學騎腳踏車是很多人難忘的成長回憶……在兩個輪子上探索世界的速度感、自由感和刺激感，總是教人難以忘懷。當我看見 H 的上衣沾滿了後車輪噴上來的泥巴，腦海中隨即浮現了許多童年的回憶。我想留住這段回憶，於是有了按下快門的理由。

3 重新定義你對情緒的認知

情緒不只有大笑或哭泣，而是與身體狀態息息相關的本能感受。這與拍攝現場的環境一樣重要，絕不可偏廢。賦予照片中的主角動機，使其產生觀看者能感同身受的行為舉止。

照片中，我的女兒正在撿拾榛果，尤其是第一張。我還拍了一張她站在籃子旁邊的照片，她的模樣相當可愛，本來打算一併收錄進來，但我更喜歡書中這一張。畫面中，她手上掛著竹籃，彎腰撿起地上的果實——這張照片不僅拍下森林中的小女孩，更呈現出人生百態的其中一面。畫面傳達了更多情緒，讓觀者可以感同身受。

如何開始？

要跨出第一步或許不太容易，而且要說服一個人放棄總是不缺乏理由。「這個已經有人做過了……」就是信手拈來的常見藉口。但每個人都是獨特的個體，拍出來的作品勢必各異其趣，即便拍攝相同的主體，最後呈現的樣貌還是會各具風采。

找到感興趣的方向

避免盲目追隨流行，不斷複製同一套模式。這種跟風文化在IG等社群平台上屢見不鮮。跟隨趨勢容易拍出沒有靈魂的作品；迎合趨勢形同放任自己接受他人的影響，而非發揮影響力。如果你想從眾人之中脫穎而出，就需要精進說故事的能力，跟隨內心的想法走出自己的路。

至於拍攝的主題，只有你自己知道哪些事物會吸引你投入、哪些會引起你的興趣、哪些會讓你有動力走出家門實地拍攝。我可以教你技巧，幫助你提升敘事能力，但我不可能把你變成別人。這是我真正想強調的重點。

從身邊找故事

雖然整天泡在IG這樣的社群網站上能啟發靈感，但是滑過一張又一張在特定地點才拍得到的絕美照片，有時候反而會阻礙你發揮創造力。

如果你有同感，建議你戒掉IG一個星期，別受到它的任何影響。放慢步調，留意周遭的生活環境。一旦少了令人分心的事物，豐沛的靈感必能為你帶來驚喜。

想拍出優秀作品，不必大老遠跑到國外。我喜歡的某些照片（以及在IG上偶然發現而愛不釋手的圖片）都是在國內拍攝的。光線的運用、主體的呈現，乃至背後隱含的故事，才是關鍵所在。不管在哪裡都能拍出好照片。

美國攝影師喬治・泰斯（George Tice）著名的攝影作品便是記錄他在紐澤西日常生活的所見所聞。他指出：

「工作愈久愈能體會，在哪裡拍攝其實並不重要。地點只是為拍攝提供一個藉口……你只能看見你準備好看見的事物，鏡頭下的畫面映照了你當下的心境。」

科技日新月異、趨勢不斷變遷、流行瞬息萬變，但構成動人故事的精髓從未改變。

> **小祕訣** / 我們都是獨立的個體，不妨相信你的直覺，堅定內心的信念。先拍出能吸引你自己的作品，再來思考合不合適的問題。如果能有適當的理由支持，作品就有可能脫穎而出。

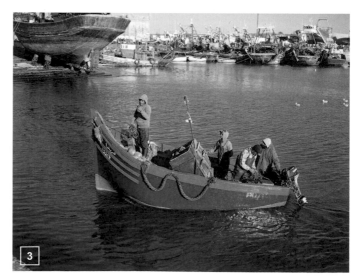

你需要什麼器材？

不需要花大把鈔票購買高檔裝備，也能拍出好照片。舉例來說，左頁的三張照片中，一張出自 iPhone、一張出自數位單眼相機，還有一張是用便宜的底片相機拍成。記住：不是相機在拍照，是你，這一點相當重要。

以下介紹幾種拍攝及完成本書練習所需的器材。

相機

你需要數位單眼相機和可更換的鏡頭。別花太多錢添購相機，拍攝所用的鏡頭相對比較重要，錢應該花在刀口上。

鏡頭

鏡頭是值得投資的裝備。高品質的鏡頭禁得起時間考驗，即使換相機還是可以沿用，例如我就還在使用十年前入手的鏡頭。如果真的只能買一顆鏡頭，不妨考慮我推薦的「冷門」鏡頭：親民的50mm定焦鏡頭。保證你十年後還能使用。

備用電池

相機要是沒電就無法拍攝。電池不是什麼值得大書特書的裝備，但如果因為這麼簡單的事情而使得拍攝受阻，著實令人沮喪。記住：搭飛機前，請先確認電池能否帶上客艙，或是需要另外託運。

修圖軟體

你需要一台電腦和幾種修圖軟體來處理影像。在儲存、分級和編輯照片時，我使用 Adobe Lightroom；若照片需要進階一點的後製，我會使用 Adobe Photoshop（本書提到的處理流程不一定需要使用這套軟體）；如果想為照片增添顆粒、粉塵、漏光等底片仿真效果，則可使用一款名叫 Exposure 的外掛程式，裡面全是復刻老電影膠片的特效。

反光板（反光罩）

反光板對影像品質的影響甚大，但其重要性時常遭到低估。反光板能將光線反射到合適的位置，打造更有彈性的攝影環境。反光板不貴，而且體積輕巧、經久耐用，最棒的是不需要裝電池，物超所值。

智慧型手機

智慧型手機是拍照的實用利器，也適合搭配眾多的照片應用程式一起使用。第20頁列了幾款我很喜歡的應用程式，供你參考。

空拍機

雖說不是必要裝備，但如果能有一架空拍機，必能顯著提升攝影作品的製作價值。在空拍機問世之前，攝影師必須耗資搭上直升機，飛到空中拍攝那些美不勝收的空拍照。現在只要使用相對便宜的空拍機，就能拍下這類照片，但前提是你必須先精通操控方式。

左頁圖：

1 Canon 數位單眼相機
2 iPhone（裝了防水殼）
3 Contax 35mm 底片相機

裝備
數位單眼相機 & 類單眼相機

別太著迷要價不菲的攝影器材，本書的許多作品都是我拿iPhone拍下的照片。光線和構圖比較重要。不過，的確有大量網友私訊詢問我有關裝備的問題，所以我簡單列出以下的清單，概略介紹我平時使用的攝影工具。

相機

CANON EOS 5D Mark IV

這是我拍照的好夥伴，99%的時間都是這台相機陪我上山下海。它能對抗惡劣天候，性能穩定，堅固又耐操。我簡直對它愛不釋手。

鏡頭

50MM F/1.2

我的冷門鏡頭。我愛死這顆定焦鏡頭了。如果你剛開始使用數位單眼相機，建議你避免挑選變焦鏡頭套組（難免會受限於特定的相機型號），改為選擇f/1.4或f/1.8的鏡頭。試著習慣固定焦距的拍攝限制，這能鍛鍊你的拍照功力，讓你成為更優秀的攝影師。這是事實。

24MM F/1.4

f/4到f/8之間的光圈就能拍出清晰俐落的照片，顏色和對比都很不錯。這顆鏡頭很適合拍攝風景照，甚至拍攝某些人物照也不成問題。主體在鏡頭中能有充足的空間，但重要的是，拍攝時別靠太近，以免影像扭曲變形！

24-70MM F/2.8

這是拍攝各種不同場景很實用（雖然有點了無新意）的變焦鏡頭。這顆鏡頭的銳利度甚至足以媲美某些定焦鏡頭。

70-200mm f/2.8

又重又貴，但相當實用，我出門時必定會帶上這顆鏡頭。焦段長且對焦快，還能拍出夢幻的人像照。

100-400MM F/4.5-5.6

最近才添購的鏡頭，但值得列出來介紹。這顆鏡頭擅長捕捉遠方的細節及壓縮空間感，效果讓人驚豔。

配件

SANDISK 64GB EXTREME PRO 記憶卡

我有幾張這個型號的記憶卡，不管是拍攝火山爆發還是暴風雪，效能一樣卓越。

備用電池

如同前文所述，這是無趣但不可或缺的裝備，尤其是要拍上一整天的時候，更是重要。畢竟沒人樂見相機沒電而被迫停止拍攝工作。

GIOTTOS SILK ROAD YTL 三腳架

輕量化碳纖維腳架。這個型號具有Y型的摺疊結構，設計有型，收起後更省空間。

KIRK ENTERPRISE SOLUTIONS BH-1 球型雲台

輕巧平穩，具快速卸除設計。

相機包

DOMKE F-2

精心的設計可讓人不必從肩上卸下包包就快速取用裝備，在外工作時，Domke F-2的便

利程度無可比擬。我也喜歡這款相機包的「樸實」質感，外觀不會給人一種「裡面裝著多部昂貴裝備！」的高調氣質。我會把相機包壓扁後收進託運行李，將所有（笨重的）裝備放入 ThinkTank Roller 登機箱以便移動。出門在外，「一箱一包」更方便。

拉桿箱

THINKTANK AIRPORT INTERNATIONAL ROLLER

這大概是這份清單中我最喜歡的一項裝備。鏡頭很重！再加上筆記型電腦、電池、硬碟、相機，如果全部揹上肩，身體很快就會吃不消。先不說箱體本身的堅固材質和周全的安全設計，光是能讓我在機場內活動自如，我就愛死了這個拉桿箱。只要你曾經揹過沉甸甸的裝備包，改用拉桿箱一次後，肯定不會想再把所有裝備往肩膀上扛。

抵達目的地後，我會把裝備從 ThinkTank Roller 拉桿箱移入 Domke 相機包，之後拉桿箱就留在飯店。我會使用內建的安全鋼纜將拉桿箱鎖在堅固的物體上，確保沒帶出門的裝備能夠安全無虞。

裝備
手機應用程式

iOS 和 Android 裝置都有數以千計的照片應用程式可以使用。有些能協助你擬定拍攝計畫，有些則用於修圖和後製。許多高品質的照片應用程式都能免費下載，有些則需要收費。以下列出幾種我最愛用的應用程式，供你參考。

規畫

SUN SURVEYOR

這款智慧型手機應用程式能計算太陽位置，告訴你地球上任何一地在任何一天、任何時刻的光線方向。藉由擴增實境套疊功能，應用程式能顯示太陽何時會在哪個位置，方便你在拍攝前掌握環境的自然光。這是相當實用的勘景應用程式（請見第91頁）。

PHOTOPILLS

應用程式界的「瑞士刀」。第一次打開時或許會不知所措，但只要熟悉介面，必會對其功能刮目相看，在拍攝規畫上得心應手。

CADRAGE

勘景專用的超棒應用程式。能幫助你在手機上模擬任何相機和鏡頭的搭配效果，也能協助你擬定詳細的拍攝流程表（請見第92頁），方便你發送給團隊。

拍攝

8MM

模擬復古8mm電影鏡頭的有趣應用程式。拍攝時，應用程式會即時套用早期電影畫面的呈現效果，你能馬上看見拍攝成果。在應用程式內錄製影片的話，影片會直接存到手機內的影像檔存放處。

HYPERLAPSE

這款應用程式能在錄製完成後調整速度，藉此改變縮時影片的長度，功能比手機內建的相機應用程式更強大。這是我拍攝縮時影片最喜歡使用的應用程式。

編輯

AFTERLIGHT 2

這是一款快速的濾鏡和修圖應用程式，操作簡易好上手。我特別喜歡「觸碰式工具」，用手指就能輕鬆打亮及拉暗照片的特定區域。

SNAPSEED

歷史悠久的手機應用程式。谷歌（Google）開發的應用程式通常具有令人驚歎的功能，這款也不例外。快試試看 Head Pose 和 Portrait 等工具，驚人效果根本是黑魔法！

VSCO

經典的電影風格應用程式，提供現今數一數二的濾鏡效果。內建的拍照功能也相當不錯，從曝光度手動調整、Raw 檔功能，到獨立的聚焦／測光控制項，一應俱全。

TOUCHRETOUCH

容易使用的物件移除和複製應用程式。輕觸畫面就能輕鬆清除照片中的小瑕疵。應用程式只會標記及去除缺陷，周圍的影像完全不受影響（請見右頁範例）。

排版

UNFOLD

Unfold 可協助你為 IG 限時動態製作雜誌般的精美版面，不僅別出心裁，更是傳達故事的實用工具。只要把照片拖放到美感十足的內建範本中，即可輕鬆完成。

SCRL

SCRL 和 Unfold 類似，不過主要是為了製作九宮格圖而生，能方便你利用 IG 一次發布多張照片的功能，創作連貫的跨頁發文。

CONTINUAL

將長影片切割成15秒的短片，以便發布 IG 限時動態。

以下示範如何使用智慧型手機應用程式 **Snapseed**，「打亮」及「拉暗」數位照片的特定區域。這兩種功能源自傳統的暗房沖洗技術，原理是控制曝光度來達到想要的畫面效果。簡單來說，就是透過提亮和暗化等手法，來強調畫面中的元素。這種技巧在知名美國風景攝影師安塞爾‧亞當斯的巧手下，儼然已經成為一種藝術形式，不過他是在暗房中調校影像，不是動動手指那麼輕鬆容易。

1 先找到焦點，可能是吸引眾人目光的鐵軌、樹木或人物。

2 使用原有的相機應用程式拍下照片，並試著把曝光調到中間調（midtone），也就是畫面中介於最暗（陰影）和最亮（通常是天空）部分之間的區域。天空和陰影中時常會有許多細節，輕易犧牲這些細節就太可惜了。在畫面中找到最接近黑、白色調中間點（例如灰色）的區域，輕輕觸碰兩下。這樣一來，畫面中的所有元素即能呈現最理想的曝光狀態。

〔實戰練習〕
在智慧型手機上修圖

3 首先進入「調整影像」（Tune Image），把「氛圍」（Ambiance）設為30%左右，為照片稍微增加一點活力。接著，選擇「選擇性調整」（Selective Adjust）工具，在你想要改善的區域放入控制點。我通常會鎖定照片中原有的光線，加以調整。透過將亮部打亮、暗部調暗的簡單過程，設法將畫面中的主體獨立出來，使其成為目光的焦點。

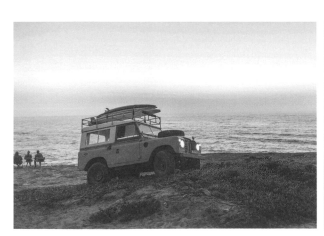

修飾：不小心拍到路人……

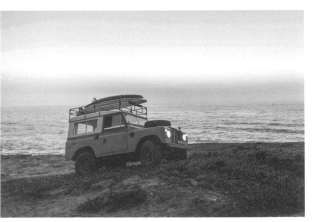

路人不見了！

敘事基本功

　　優秀領導者都有很棒的敘事能力。他們知道如何描繪迷人的藍圖，以美好的故事吸引及引導群眾的注意力。IG 等各種社群媒體平台問世後，不管是誰都能快速分享故事，讓其他人對當事人的經驗感同身受。

　　在這一章，我會分解敘事流程，說明攝影如何運用其背後的技巧。最終你將學會一套簡單的方法，以親身經歷和想法結合照片，述說動人的故事。

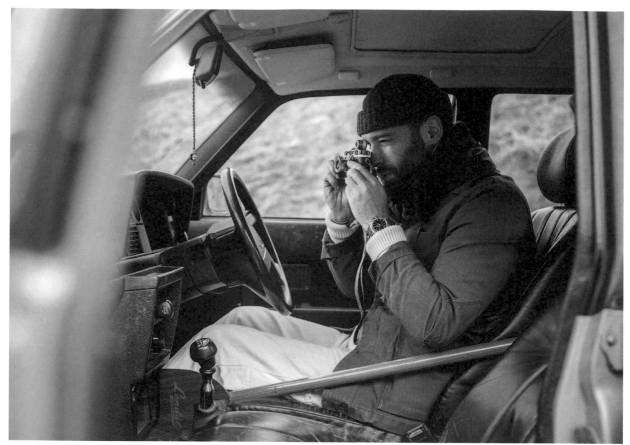

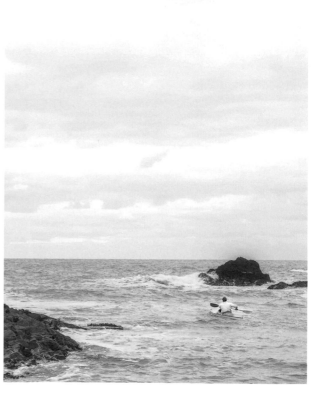

什麼是故事？

既然這是一本強調用影像說故事的攝影書，從這個問題切入似乎是不錯的開始，但這個問題時常讓人摸不著頭緒。我們都知道故事是什麼，對吧？我們讀過故事、看過故事改編的各種影像內容，也曾聽朋友津津樂道過往的「豐功偉業」，但你是否想過，究竟是什麼因素造就迷人的故事？是什麼原因促使你不斷翻動扉頁、讓你捨不得離開座位，或全神貫注地聆聽？有沒有什麼方法可以提升說故事的能力，讓我們能把自己的故事說得動聽？

結構

我有個親戚在好萊塢當編劇，我很喜歡和他討論說故事的藝術。他認為，好的故事需要有結構來支撐，有別於只是按照事件發生順序平鋪直敘的單純敘述：我先做這件事，再做那件事，接著來到這裡。

故事要有開場、過程和結局，而且最好結局要能總結整個過程的發展，或回答一開始所提出的疑問。在結構的輔助下，整體經驗的呈現效果令人更滿意，絕對值得仔細琢磨。

主題

現在我們確定故事要有結構，還有呢？好的故事要有主題，也就是核心概念，而且應該要能用一、兩個字詞來概括，像是背叛、浪漫、神祕、逃避等等。此外，主題也應該呼應結局。雖然不一定要明確可見，但主題應該要從故事裡慢慢發展、凝聚而成。理想上，觀看者會在過程中自行發掘主題，並且樂在其中。強烈的主題會讓整個過程更引人入勝。

在左頁的例子中，主題隨著每一張照片緩緩浮現。我先描繪攝影師坐在車上的場景，接著帶出他的獨木舟，最後拍下他在寒冬出海的畫面。這幾張照片的主題是探索或冒險。發現了嗎？我在第一張照片中刻意讓他的划槳入鏡，為後面的照片埋下伏筆。

氣氛

氣氛與主題緊密相關。風格和基調必須符合你想傳達的故事。只要透過遴選合適的角色及掌握適當的藝術表現方向，包括選用道具、衣櫃、汽車等等，就能營造出理想的氛圍。這些要素搭配在一起即可產生恰到好處的氣氛，讓故事更有說服力。

簡約

最後，保持簡約相當重要。好的故事不會把事情過度複雜化。不管傳遞哪種類型的訊息，一口氣表達太多是常見的通病。放入太多細節而使結構過於笨重，故事就會枯燥無趣！

那麼，應該從何處開始著手？很簡單，你必須先構思情節，其中應包含三個元素：

1 地點
2 人物
3 事件

如果你是婚禮或紀錄片攝影師，完全不必煩惱這三種元素。你會有現成的人物（新郎和新娘）、地點（婚宴場地）和事件（婚禮）。

但如果你的拍攝工作是以記錄生活或與品牌合作為主，就需要多花點心思、多費點力，安排好上述三種元素。它們碰撞在一起，開始互動後，激發出什麼火花，就決定了拍攝的成果。接下來會分別說明每一種元素。

左頁照片：Omega Seamaster 潛水腕錶廣告

地點

地點不僅賦予故事發生的背景，也是你潤飾故事的機會。這是人物和事件上演的舞台，所以在拍攝前勘景是相當重要的。花點心思設定你要的場景，並確認所使用的道具符合故事情境。

設定場景

告訴觀看者事件發生的時間和地點，有助於奠定故事的基調。如果觀看者能看見，而且更重要的是，相信影像中的場景就是事件發生的環境狀況，會讓人更有身歷其境的感受。另外，場景也能協助奠定故事的調性。以下提供兩種技巧，說明如何善用地點的細節來確立影像基調。

靠近一點

拍攝某一地的風光時，不一定只能拍成壯麗的風景照。拍下廣闊的景色之餘，別忘了營造親密感。戰地攝影記者羅伯特・卡帕（Robert Capa）有句名言：「如果你的照片不夠好，那是因為你不夠近。」近距離拍攝主體，時常能為照片增添趣味和親密感。不過，可別一味仰賴變焦鏡頭。與其轉動變焦旋鈕，不如學著用雙腳去調整構圖，這樣能拍出更有創意的照片。試著特寫人類的活動，在畫面中呈現大量的眼、手，甚至腳！不妨讓紋理成為焦點，例如靠近一點拍攝大範圍的岩石和樹林；如果是在室內場景，可著眼於家具；拍城市景觀時，則可以讓路標入鏡。這些視覺線索可以引導觀看者的目光，使其對影像保持好奇而願意持續深入探索。這樣的照片能帶領觀看者進入你的故事，並有助於豐富影像敘事。

特定時空的細節

懷舊是指想起過往回憶時，心中所產生的無以名狀的溫暖感受。如果能善加運用這股情感，能有助於激起觀看者的情緒反應。只要在擺設或風格上稍加琢磨，即便你想將事件的背景設於現代，還是可以達到懷舊的效果。請確認這些細節符合照片設定的時空背景，這樣你的故事才能更真實動人。

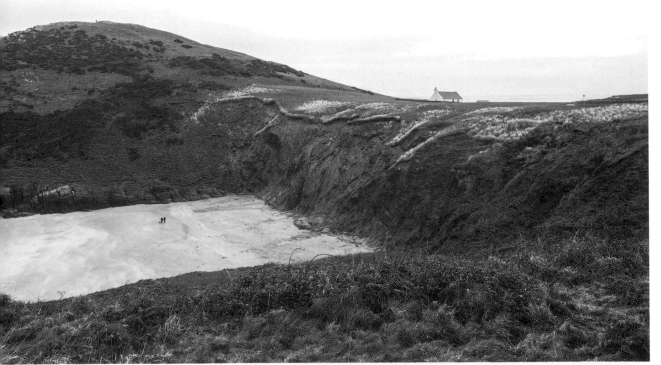

人物

在商業攝影領域中，選角可能是相當冗長的過程，不過我不想太深入探究美學面向。如何在故事裡運用人物來呈現事件，是我更感興趣的課題。

動機

乍聽之下或許有點奇怪，但從人物的欲望出發，以此推進故事裡的事件，無疑是個不錯的方法。欲望是我們一言一行的核心。找到人物的欲望所在，並將該欲望傳遞給觀看者，如此即可有效連結故事和觀看者的情緒。

掌握方向後，我們就能著手琢磨事件的呈現方式。一旦我們了解拍攝對象渴望的事物，就能開始思考哪些阻礙和挫折會讓他們無法順利達成目標。遭遇挫敗或翻轉命運即為最終呈現的事件。災難故事總是令人情緒激昂，聽得津津有味！

選角

檢視你要拍攝的對象，思考他們是否符合客戶提報的需求，而且在更廣泛的敘事條件上，契合你要述說的故事。拍攝對象的年紀、外表和歷練，都必須合乎產品形象或故事基調。不妨思考這些條件與你要拍攝的活動或情境之間的關係。想想穿著和造型風格，若要有寫實、可信的敘事效果，這些元素都占有重要的地位。你挑選的服飾也有助於營造前文提及的懷舊氛圍。思考哪些道具適合入鏡（手錶、配件等等），以及該如何切入拍攝人物與道具的互動。

現實人物

在這組照片中，開著復刻 Land Rover 的衝浪好手，就是我要拍攝的主角，而他最大的心願就是找到最漂亮的浪好好衝浪一番。我找了一位當地四十幾歲的削板師。他外表冷酷，不苟言笑，但不難看出他一身歲月的歷練。他很適合我的拍攝提案及故事。

找他還有一項附帶的好處：這個人對當地的衝浪勝地瞭若指掌，對我預計要拍攝的地點熟門熟路。我可以仰賴他協助我呈現心中描繪的故事。他在削板室和沙灘上都顯得相當自在，所以我不需要介入太多。相較於聘請專業模特兒，與從事真實工作或投身志趣的素人合作，拍出來的照片往往更自然。

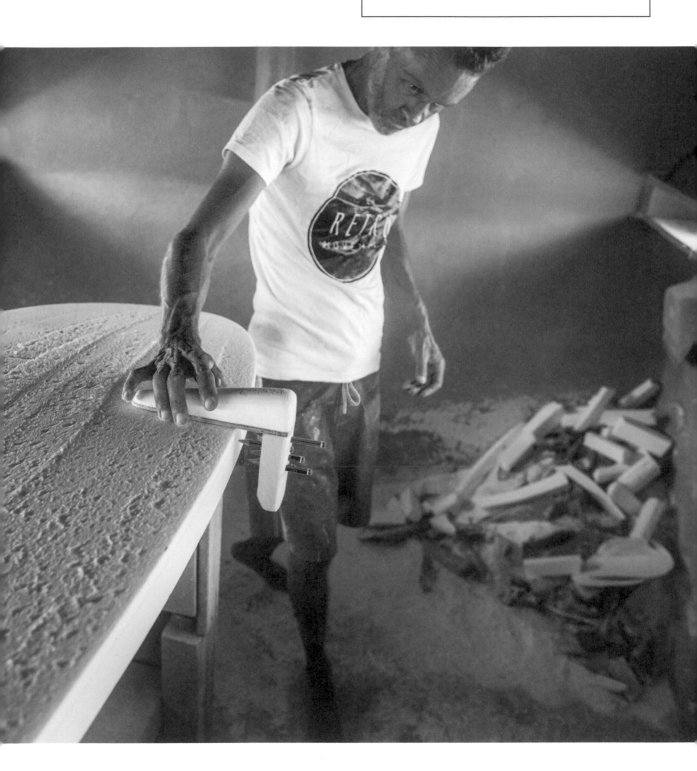

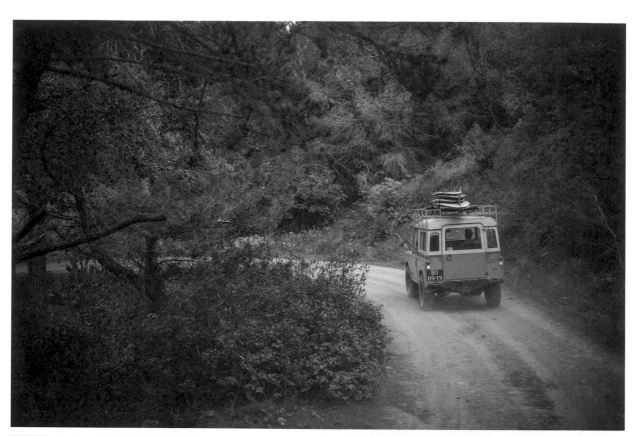

事件

那麼,你的故事裡會發生什麼事?

戲劇性

確立拍攝對象的渴望後,下一步要安排阻礙,提高故事張力。如果故事裡出現明顯的兩難困境,往往能激起觀看者一探究竟的好奇心。大家都喜歡看帶一點戲劇性的故事。

拍攝時,我希望一切從簡。每個衝浪愛好者的夢想是什麼?大概是找到理想的浪點吧!杳無人煙的沙灘夾在兩大片山岩之間,加上有絕佳崩潰型態的右跑浪,浪況無可挑剔。

現在有了大方向,可以開始思考達成目標前可能遭遇哪些阻礙。我們可以天馬行空,盡情發揮創意,但別忘了,我只有一天的拍攝時間,而且預算有限。此外,我們也要考量客戶的需求,也就是 Land Rover 想傳遞的形象。我們應該怎麼安排動線,讓汽車保持在畫面之中,最好還能與克服阻礙所採取的解決辦法有所連結?

再次強調,我希望簡單就好。尋找完美無缺的拍攝地點可能需要一點時間,或許我們可以拍攝主角在強風吹拂的海邊,沿著海岸開車的畫面?我們可以拍攝美麗的景色,但必須是開車能抵達的地方。飛揚的沙塵、嘎嘎作響的車輪軸、懸崖邊,大概是這類視覺元素。崎嶇的地形是我們面臨的阻礙,而 Land Rover 正是我們克服阻礙的方法。

懸疑

或許可以加入時間限制,來為照片增添不確定感?也許主角想把握日落時分衝浪,所以必須趕在太陽沒入海平面之前抵達沙灘。時間一向是很適合細細雕琢的要素,這終究是我們最寶貴的資源。

驚喜

驚喜可以為故事劃下圓滿的句點,令人心滿意足。雖然是意料之外的事物,但揭曉後仍能忠實呼應故事的宗旨。不如把這想成笑話——笑話總是以簡潔有力的妙語短句作結。有時,先決定妙語(或結尾照片),再回過頭來安排其他鋪陳的環節,反而比較簡單。想想該如何讓故事開場的情境與結局相互呼應。

> **小祕訣**
> / 關鍵在於如何抓住觀看者的目光,使其於後續發展產生預期、恐懼或盼望。建議可加入些許懸疑元素,讓觀看者捨不得離開。
>
> / 故事結局應與開場遙相呼應。

環境肖像攝影

無論使用哪種媒介，講述故事時，我們都需要設定場景。如果是書籍，你可以描繪角色的周遭環境，例如以下敘述：

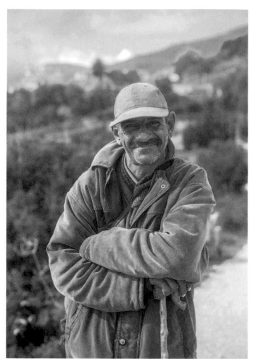

正午的太陽熱情如火，牧羊人在附近的橄欖樹樹蔭下歇息。

換成攝影的話，概念並無不同，只是我們需要改用視覺的方式描繪人物所在的環境，達到設定場景的目的。

環境肖像攝影是指在人物平時所處的環境中拍照，有別於在中性的背景前拍攝人物。我喜歡拍攝這類人像照，原因無他，只因為拍攝對象在習慣的環境中通常會比較自在放鬆，而這樣的現場氛圍有利於拍出好照片。

這裡所謂的「環境」，是指拍攝對象大部分時間所在的場域，換句話說，你可能在任何地方拍攝這類肖像作品，諸如住家、當地的公園、工作室、健身房等等。

我比較喜歡使用焦段較短的廣角鏡頭（35mm或24mm）拍攝這類照片，在畫面中保留環境應有的比重，但這沒有制式的規則可循。

主體和環境如何在整體畫面中達到絕佳平衡，是拍攝環境肖像照的困難之處。整張照片的重心應該是你所拍攝的人物，但同時你也需要放入足夠的環境脈絡，讓觀看者能從中窺知人物的生活和相關細節。

理想的拍攝地點應具備以下條件：

- 清楚呈現人物的生活和周遭環境。
- 引人好奇，但不喧賓奪主。
- 包含足以透露主體相關訊息的小細節。

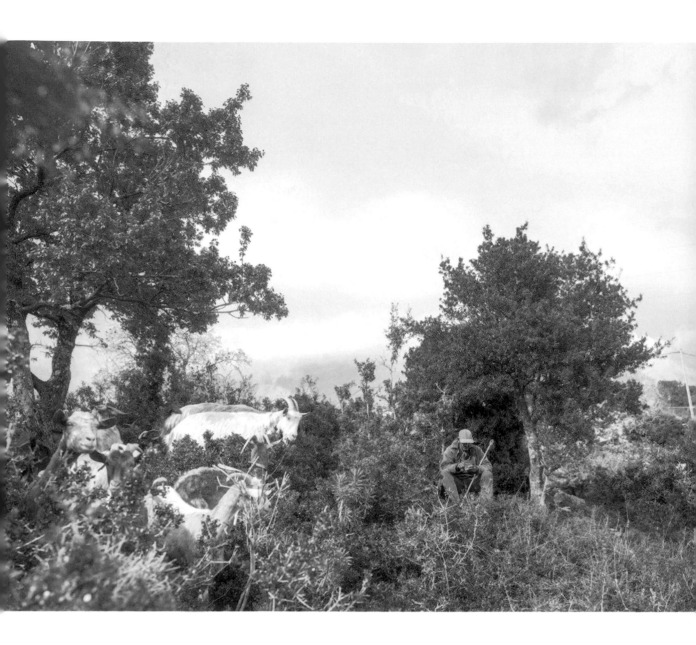

範例

上圖是我在希臘幫一名牧羊人拍攝的照片。從他身邊的羊群可知，他看管的是山羊而非綿羊。

我讓他處在平時工作的自然環境，也就是山坡上，並請他坐在矮小的樹下，彷彿只是短暫休息，等一下就要繼續上路。那棵樹的樣態相當搶眼，不過樹蔭倒是發揮了猶如相框的功用，使主角在景色中適得其所。

讓他拿著牧羊人杖入鏡，進一步強調了他就是牧羊人，而非坐在羊群附近的一般路人。

<table>
<tr><td>小祕訣</td><td>／</td><td>畫面中各種元素所表達的象徵意義，是拍出環境肖像佳作的關鍵。</td></tr>
</table>

〔專案演練〕
拍攝環境肖像照

提案

+ 幫身邊的親友拍張吸引人的環境
 肖像照。

要求

+ 構思主角在畫面中的位置，讓觀
 看者能注意到其身處的環境。
+ 善用道具建構故事脈絡。
+ 一切以自然為最高原則，這不是
 在走秀！

目標

+ 運用環境為觀看者提供理解作品
 的脈絡，以畫面中的人物為主角
 述說一個簡單的故事。
+ 觀看者應該要能立即理解場景，
 掌握你要塑造的人物形象。

這個企畫的目標在於刺激你去思考要拍攝的人物，以及人物所在的地點。這些都是用影像說故事的基本元素，所以練習拍攝環境肖像照才會如此重要。

「了解主角」是拍出精采好照的關鍵，因此事先規畫相當重要。這顯然需要付出時間、投入心力，不過你可以馬上從家人開始拍起。我敢說，你對他們一定有相當程度的了解！

試著拍攝父母或兄弟姊妹工作的樣子，或許也能捕捉他們從事休閒活動樂在其中的神情。請謹記以下重點：

- 決定你希望主角展現的人格特質。
- 別忘了地點和道具是支撐你所要傳達訊息的重要元素。
- 保持自然，讓主角呈現輕鬆自在的姿態。

利用周遭環境的細節為肖像照建立脈絡，右頁這一張養羊人家的照片就是很好的例子。

第1步　認識主角

列出主角重要的人格特徵。想想他們的嗜好，或是工作和閒暇時的休閒活動。

第2步　選擇道具

針對你所挑選的活動，選擇至少兩到三種足以成為代表的事物，藉此展現主角的性格。

第3步　選擇地點和光線

為你打算拍攝的活動挑選合適的地點。如果場景設定在戶外，請思考拍攝的時間和陽光的強度；如果選擇室內，請想一想打燈的方式。

第4步　安排主角的姿勢

給予主角充分的時間放鬆，使其熟悉道具和環境。關鍵是拍到自然的人像照，所以在給予拍攝指導之前，務必先讓他們徹底放鬆。

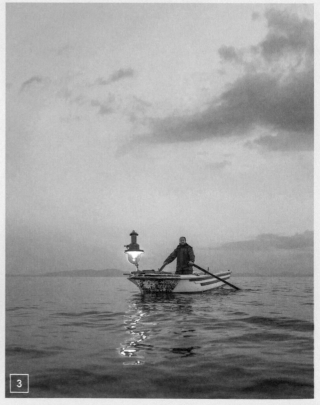

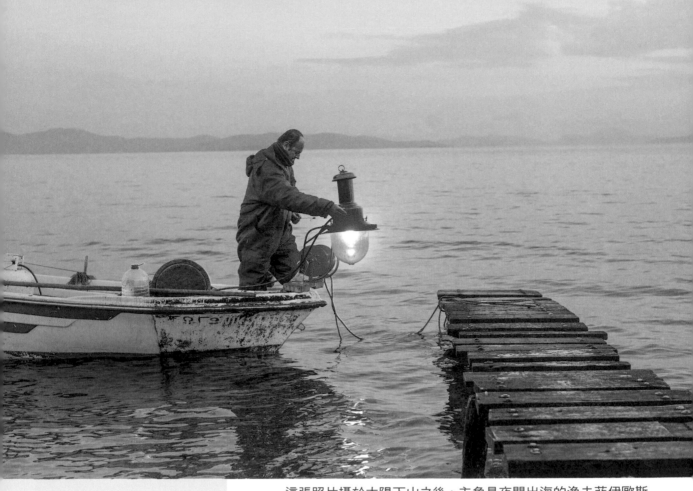

這張照片攝於太陽下山之後，主角是夜間出海的漁夫菲伊歐斯（Vaios）。在船頭打燈是要吸引特定的魚種，也方便他在捕撈時判斷魚隻的大小。

鏡位的重要性

現在我們知道，優秀的故事來自於人物和地點相互配合，但影像有別於文字，我們該如何利用影像來呈現事件呢？

用影像說故事時，選擇鏡位絕對是關鍵環節，就像寫書時選擇以哪些文字來陳述故事一樣重要。鏡位如同建築的磚石，你選用的鏡位會產生重大影響，將會左右觀看者對影像內容的詮釋。

優質的故事會帶你踏上一段旅程，在過程中一次透露一點訊息，最後才能拼湊出全貌。我喜歡利用四種類型的照片來建構這段過程：

1 定場鏡頭（Establishing shots）
2 轉場鏡頭（Transition shots）
3 旁跳鏡頭／跳鏡頭（Cutaways/details）

4 揭曉鏡頭（Reveals）

如果一本書只有三個字，或整部影片都是從同一個角度拍攝，想必會讓人覺得枯燥乏味。同理，只使用一種鏡位拍攝系列照片，在視覺上通常很難引人矚目。攝影的角度和構圖多元生動，才容易吸引觀看者注意，述說的故事才會更迷人。

以下快速介紹幾種主要鏡位，並說明各種鏡位能替故事注入哪些特質。

上圖：
美國蒙大拿州冰河國家公園（Glacier National Park）外圍區域景色。這張照片同時具備定場鏡頭和旁跳鏡頭的效果。

1

定場鏡頭

　　介紹人物／場景，以及他們追求的事物。

2

轉場鏡頭

　　與旅途相關的畫面，視覺元素包括雙腳、步行、車輛、道路等等。

3

旁跳鏡頭／跳鏡頭

　　與場景中發生的主要事件相關，但在拍攝時未入鏡的事物。很適合用來透露險境／危險、增添懸疑氛圍，以及堆疊重要的「場所感」（sense of place）。

4

揭曉鏡頭

　　結尾場景，最終的成果。

鏡位
大遠景和遠景

大遠景

　　大遠景鏡頭是指從遠處呈現主體或景象發生的區域，是一門體現「數大便是美」的學問。這種鏡位拍出來的畫面大而壯麗，像是攀岩好手在一大片積雪中孤軍奮戰，或是一艘獨木舟在遼闊的湖面上翩然滑行。大遠景時常擔任定場鏡頭的角色，畫面中不需含有其他脈絡線索或輔助資訊。

　　IG一次只能顯示一張照片，所以這類作品呈現於IG的效果很棒。你可以一眼就理解場景所在，不必閱讀說明文字就能了解照片所傳達的意境。通常我會使用望遠鏡頭來拍這類照片。這種鏡頭可以壓縮距離感，讓背景中的元素更靠近前景，進而強化主體和所處環境之間的關係。

　　若是為了表達故事，我會希望把這類畫面放在結尾。這能為一切劃下圓滿的句點，就像西部片的最後一幕大多是英雄騎著馬愈走愈遠一樣，令人感到滿足。這樣的畫面立即給人一股愉悅感。

　　拍這種鏡位時，我通常會選擇使用85mm的定焦鏡頭或70-200mm的變焦鏡頭。這兩種鏡頭都能拍出空間壓縮感，營造你想追求的意境。

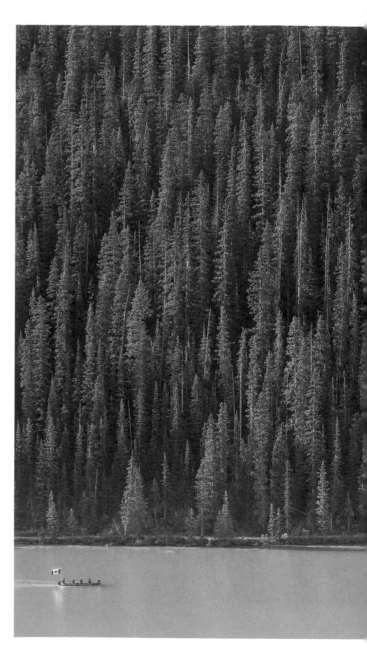

選用鏡頭：85mm定焦鏡頭或70-200mm變焦鏡頭

選用鏡頭：24mm

遠景

　　遠景鏡位可將主體整個拍進畫面中。如果拍攝的對象是人，意思就是主角從頭到腳全部入鏡，但不一定要填滿整個畫面。比起大遠景，這時人物在影像中的比重較高，但整體依然是以風景為主。

　　上面這張照片是使用24mm的鏡頭拍成。如果鏡頭再廣角一些，就會產生畫面扭曲的問題，整個場景可能就會不太自然。畫面拉到如此寬廣的情況下，我們對深度的視覺感受會自然放大，照片中的物體會比現實中感覺更遠。前後的空間感拉大，代表背景中的物體會變得更小，進而產生空曠感。

　　相機和物體之間的距離也能產生疏離感，也就是說，比起更靠近一些，觀看者不會那麼涉入畫面所呈現的事件。我喜歡利用這種鏡位來挑起好奇心，雖然觀看者就在照片前面，但他們只能靜靜觀察。激起觀看者的好奇心後，我就能引領他們更進一步投入故事之中。

鏡位
中景和近景

選用鏡頭：35mm

中景

　　這種鏡位通常著墨於腰部以上。照片重點在於人物（不管一位或多位），但同時也拍進部分周遭環境。構圖時，盡量避免從拍攝對象的關節截斷畫面，例如稍微提高或降低鏡頭，避開膝蓋、腰部、手肘等部位。

　　由於現在我們更靠近要拍攝的對象，因此要避免使用廣角鏡，改用更適合拍攝這種鏡位的35mm鏡頭。這樣的焦距比較接近人眼看到的視野，給予觀看者貼近真實的視角，使畫面看起來更自然。

選用鏡頭：50mm

近景

　　相較於中景和遠景鏡位比較適合呈現事實、帶領觀看者了解概況，或是提供令人驚歎的整片景色，特寫鏡頭則能傳達情緒或與主體相關的細節。

　　這類照片很少使用廣角鏡頭，因為這會導致照片中央的物件不自然地放大。此時應選用 50mm 的鏡頭，這能拍出漂亮的人像照，畫面也具有相當優異的景深。

　　只不過，這類作品比較難講述完整的故事。我們在 IG 上看見近景或特寫照片時，通常較難深受感動或一下子就投入其中，我想原因就在於此。在缺少輔助圖像或文字說明的情況下，觀看者很難一看就理解照片所要傳達的訊息。

鏡位
特寫和旁跳鏡頭

特寫

　　特寫鏡頭能以緊湊的畫面呈現人物或物體，使主體成為照片的主要焦點。不妨善用這種鏡位來協助觀看者掌握影像所要傳遞的訊息，讓觀看者對作品「產生共鳴」。

　　如果密集使用中景或遠景等鏡位來拍攝，作品很快就會顯得制式且無趣，甚至導致觀看者無法產生共鳴。特寫鏡頭可以帶領觀看者深入故事，沉浸其中。

　　這時，我們要改用望遠鏡頭來拍攝，但如果你能靠近主體拍攝，50mm鏡頭也能拍出不錯的成果。

旁跳鏡頭

　　旁跳鏡頭主要拍攝那些與場景主事件相關，但在拍攝當下未入鏡的事物。拍攝這種鏡位就像暫時「跳離」故事主軸，將視角轉移到其他獨立或次要的事物上，因而得名。

　　即使旁跳鏡頭並未透露任何新的訊息，但這有助於將觀看者的注意力引導到新的場景，因此在編輯過程中相當實用。在一系列照片中，這種鏡位也很適合營造懸疑感或透露隱約的危機感。在右頁的例子中，旁跳鏡頭帶入了更廣闊的鄉間景色。

　　一般人很容易就忘了拍這些細節，但若想藉由多張照片述說更完整的故事，細節的價值不言可喻。跟我一起工作的夥伴，時常會聽到我在拍攝現場喃喃自語：細節、細節，多一點細節。細節實在很常被冷落，因此我要不厭其煩地強調：如果你想藉由照片來述說故事，旁跳鏡頭必不可少。

　　我在拍攝這種作品時，會選擇50mm的鏡頭。因為這很貼近人眼的視角，而且適合突顯細節，可以拍出自然逼真的畫面。

重點回顧	／ 把不同的鏡位視為視覺語言。
	／ 正式拍攝前先列好分鏡表，並以不同鏡位表達故事的各個環節，以此為基礎來安排拍攝當天的進度。

鏡頭選擇：50mm 或 85mm

鏡頭選擇：50mm

一種主體，十種樣貌

提案

+ 挑選一種主體，拍出十張不同的
 照片。

要求

+ 每張照片的焦點都是主體本身。
+ 善用各種鏡位。
+ 少用其他輔助道具。

目標

+ 思考不同鏡位的特性，以及鏡位
 對呈現主體的效果。
+ 用影像說故事有許多方式，學著
 欣賞不同手法，並體會各種限制
 其實有益於激發創意。

這是盛行已久的繪畫練習法，不過也相當適合用來練習攝影，尤其是要透過影像說故事時，更是實用。雖然在每個地方都能完成這個簡單的練習，但其中隱含的挑戰其實非同小可。

想一想，要拍下一種主體的各種樣貌時，該如何安排構圖、光線、顏色，甚至紋理。

第1步　挑選主體

選擇簡單的物體拍攝。雞蛋是很常見的選項，因為要改變雞蛋的狀態相當容易，不過，只要是日常生活中輕易取得的物體都行。我選了一疊書來當作範例。

第2步　拍十張照片

試著拍出十張截然不同的照片。你可以改變物體的狀態（例如把蛋打破），也可以考慮運用光線、構圖、倒影、紋理、景深等條件，或回顧第40至45頁所介紹的各種鏡位，從中汲取其他想法。

第3步　加入其他元素

除了只能拍攝同一種物體之外，沒有其他硬性規定。你可以在拍攝場景中加入其他元素（像是右頁的書櫃），也可以改變拍攝的背景或地點。這個練習的目的在於激發你的創意，盡可能以各種方式詮釋同一種物體。

創作系列作品

就難度而言，修圖與拍照本身其實不相上下，低劣的修圖能力很輕易就能毀掉一組優秀照片。然而，所謂「正確」順序無法由任何規則來決定，很多時候，光是決定要不要採用某張照片就足以讓人頭大。

第一印象

第一印象很重要，這能引導觀看者進一步深入照片所要傳達的故事。從這裡開始，我們要跳脫攝影師的角色，進入影像製作領域的另一門專業：修圖。

優秀的攝影師知道何時要按下快門，後製時，更要了解哪些照片不適合使用，即使每張照片（單獨來看）都是上乘之作。只要照片無法為故事加分，或是與同系列作品的其他照片不搭配，就應該果決地捨棄。

照片隨時有機會能另作他用，例如放入印刷品或發布到 IG。

客觀立場

將自己從現場拍攝的記憶中解放是很重要的課題。重新以客觀的角度檢視照片，就像首次看到它一樣。每張入選的照片都要能強化你試圖傳達的訊息。

排列順序

我時常在系列照片中使用定場鏡頭打頭陣，藉以設定場景。不過，這不是無法打破的規則，實務上也不是那麼容易。有時，以能引發觀看者好奇心的畫面揭開序幕（比如緊湊的構圖、聚焦於主角細節的特寫），反而效果更好。別忘了，這樣的鏡頭能引發觀看者的好奇和興趣，誘導他們一探究竟。試試看吧！

幾年下來，你必定能累積不少攝影作品，這些都是你可以善用的故事來源，而混用不同企畫的照片，有時還能產生別具風趣的效果，賦予照片嶄新的意義。

將原本毫不相干的照片搭配成組，的確有一股神奇的魔力，就像右頁的兩張照片便出現在我的紙本作品集的同一頁。

小祕訣

/ 花一點時間好好修圖。

/ 修圖時，試著擺脫拍攝當下的記憶，以全新的眼光看待作品。

/ 依顏色（而非主題）搭配照片，能產生意想不到的驚人成果！

〔專案演練〕
日常風景

提案

+ 以日常生活為主題拍攝作品。

要求

+ 設定明確的地點。
+ 慢慢揭曉事件,刺激觀看者的好奇心。
+ 使用不同鏡位吸引觀看者投入及保持興趣。
+ 以一開始就呈現的事物或相關元素為故事結尾。

目標

+ 將場景設定於日常生活,利用至少四種鏡位,以照片述說引人入勝的故事。

挑選一種日常情景,拿起相機記錄下來。例如:種花、準備三餐、籌畫生日派對……什麼都可以。你的任務是要活用第**40**至**45**頁介紹的不同鏡位,在日常生活的場景中,拍下一組迷人的攝影作品。

第1步 確立

展示地點,設定好場景。這是沙灘的空拍照,我要拍攝的事件即將在這片沙灘上展開。設定場景時很適合使用這樣的大遠景鏡位。

第2步 吸引

近距離的特寫能開始展現人物,並引入與地點相關的事件。

第3步 揭曉

揭曉整個事件。從畫面中的其他人物可以得知,這是全家人的野餐場景。

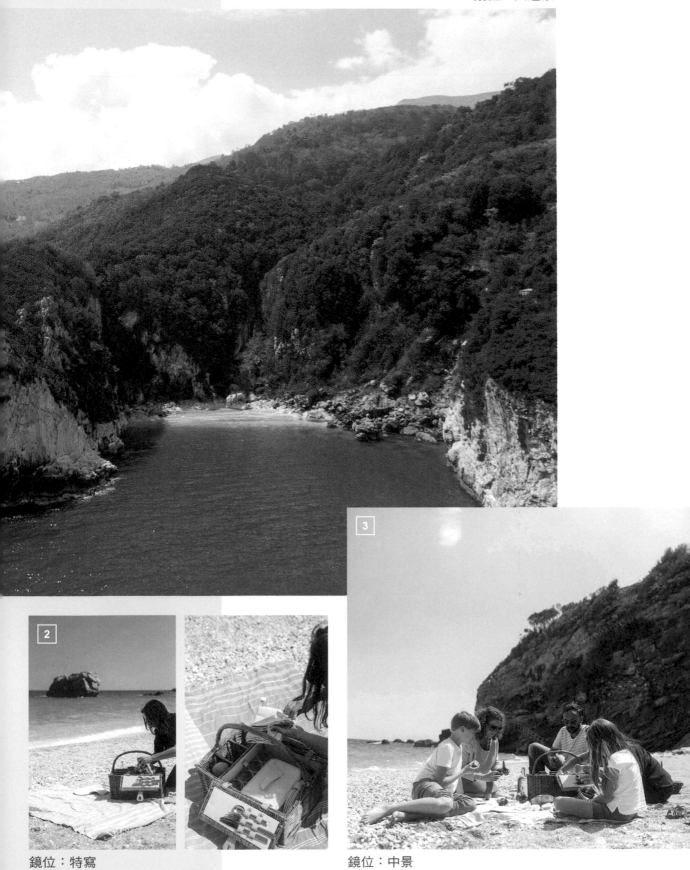

鏡位：特寫

鏡位：中景

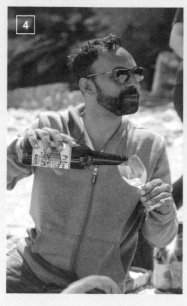

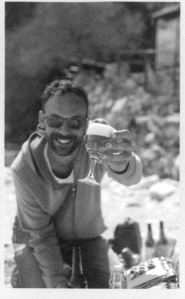

第4步　參與

　　這是從其中一人的視角所拍下的段落鏡頭。截至目前為止，觀看者就像停在牆上的蒼蠅一樣，見證場景不斷演進。這是讓觀看者彷彿置身現場的聰明手法。

第5步　沉浸

　　由上而下拍攝的旁跳鏡頭。視角改變提供了不同的觀看視野，令人捨不得移開視線。

鏡位：特寫

第6步　結束

　　從另一個鳥瞰的視角拍攝同一處場景，將觀看者從原先的場景中抽離，以此暗示故事即將進入尾聲。關上的野餐籃（在前幾張照片中出現過）代表這組系列照的尾聲。

鏡位：大遠景

Step 1 　完美提案

　　打響網路知名度是經營攝影事業的重要環節，請務必展現幹練俐落的專業形象。不過，讓潛在客戶看見你的個性也同等重要。說真的，我們不得不面對現實──在這個年代，人人都想當攝影師！光有一身攝影功夫不見得能說服客戶簽下合約，還需要讓對方感受到你的個人魅力！

　　在本章中，我們會依序說明如何建造個人網站、精心規畫IG動態消息、精通談判的藝術，以及在與客戶接洽的過程中表現出最棒的一面，尤其是如何做好事前準備，以利後續爭取合作機會，讓客戶願意花錢買你的作品。

個人網站

或許你認為現在人人都有IG，攝影師沒必要再另外架設個人網站，但其實，扎實的作品集網站依然是很重要的行銷工具。若是要以個人身分與受眾維持緊密的互動交流，的確很少有平台能夠打敗IG，但IG上每張照片的「賞味期」短暫，也是不爭的事實。相形之下，個人網站能提供長久的舞台，你可以在上面精心編排及展示最精采的得意之作，即使是過往的個人作品都能完整不漏地收錄。

也許你還在草創階段，或是已經架好網站，打算重新整修一番。不管是哪種情況，在動手之前，不妨先問問自己以下問題：

個人的定位為何？

你想拍攝哪種類型的作品？剛出道時，攝影師時常還在摸索階段，各種主題的案子來者不拒。事實上，我強烈建議要多方嘗試，以便在過程中找到你的個人風格和適合的工作類型，不過，缺點就在於，日後把所有作品放在一起檢視時，容易顯得雜亂無章。網站上，盡可能將作品去蕪存菁，僅顯示你想與客戶合作的作品類型。

也許迫於經濟壓力，你必須在週末從事婚禮攝影工作，但你內心渴望拍攝汽車作品。這種情況很普遍，不是所有人一開始就能接到夢寐以求的案子。

如果遇到這種情形，建議你考慮架設兩個網站，一個專為婚禮攝影工作的客戶所設，旨在賺取生活收入，另一個則展示你平時所拍攝的汽車相關佳作，以吸引影像編輯的目光，爭取潛在的合作機會。網站上，作品的呈現方式能反映你主要想追求的目標，換句話說，如果作品集缺乏條理，就會給人一種你尚未找到個人定位的印象。

受眾是誰？

這不是指你的父母、朋友或同事……，我說的是願意聘請你擔任攝影師的潛在客戶，像是藝術經紀人、雜誌編輯、社群媒體經理等等。他們工作繁忙，每天要看的照片多不勝數！你勢必得設法從一開始就抓住他們的目光，讓他們願意持續關注你的作品。

如同前文所述，精心編修的影像作品是唯一的可行之道。比起「包羅萬象」的作品集，在網站上放二十張風格連貫一致的極致美照，必定能擄獲更多客戶的芳心。

網站的好用度多高？

切記，你是以攝影師的身分在推銷自己的專業技能，而非網頁設計師。個人網站應該保持簡約，把舞台讓給你的作品。不妨參考Squarespace、Format和Cargo Collective等範本平台。這些網站提供了設計出色的作品集代管服務，不僅適用於多種裝置，瀏覽上也相當簡單。請盡量減輕受眾的負擔，因為沒人閒著沒事做，若潛在客戶需要花愈多時間找到想看的照片，表示他們愈有可能關閉視窗，直接跳到名單上的下一個候選攝影師。

品牌設定一致嗎？

你的網域名稱是否與電子郵件地址相符？還是你仍在使用「姓名@gmail.com」之類的信箱？

我看過太多這種例子，至今依舊滿腹疑問。如果是要和親朋好友聯絡，使用Gmail信箱無可厚非，但如果是要與客戶聯繫，打造專業形象絕對是值得的投資。Squarespace和Gmail等服務代管平台，能讓你建立與網域同名的電子郵件地址，而且輕易就能辦到，所以完全沒有藉口可言。

FINN BEALES
DIRECTOR / PHOTOGRAPHER

HOME COMMISSIONS 72 HRS IN... PERSONAL WORKSHOP MOTION ABOUT

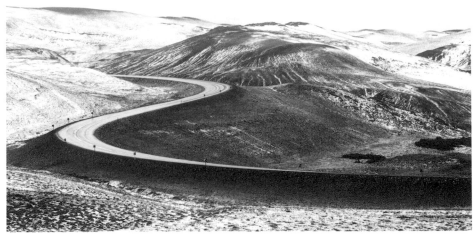

L'ENVOL
DE
Cartier

FINN BEALES
DIRECTOR / PHOTOGRAPHER

HOME COMMISSIONS 72 HRS IN... PERSONAL WORKSHOP MOTION ABOUT

72hrs in Pelion, Greece
72hrs in Alberta, Canada

72hrs on Fogo Island

72hrs in Rwanda
72hrs in Northen California

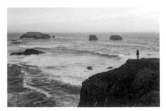

72hrs in Lake Como

Instagram

Search

finn Edit Profile

♥6 ▲2

1,801 posts　　**591k** followers　　**944** following

Finn Beales
Stories of course
Photographer / Director
Online photo classes

www.madebyfinn.com/workshop

2019

BTS

JAPAN

TIMEOUT

BREITLING

LA/SING...

MARSHALL

⊞ POSTS　　⊖ IGTV　　☐ SAVED　　⊠ TAGGED

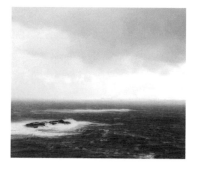

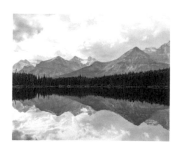

INSTAGRAM

目前 INSTAGRAM（簡稱 IG）已經有超過十億名活躍的使用者。雖然聽起來競爭激烈，各方好手爭奇鬥豔，但這個平台仍然為攝影師提供了許多機會。以下提供幾項技巧，協助你在 IG 上打開知名度。

定期發文

唯有使用者不斷發布照片，IG 才有存在的意義，因此平台會「獎勵」比較活躍的帳號，可以說是合情合理。比起那些塵封已久的帳號，這些活躍的帳號自然能獲得更多的曝光機會。

帳號的可見度是由演算法決定的。發布愈多照片，表示你愈常使用平台，相對地，就會有愈多人看見你的帳號。

我的目標是週一至週五每天發布一則貼文，週末休息，除非我外出旅行；而在旅途中，我幾乎每天都會更新 IG。

與追蹤者互動

想增加知名度、時時汲取靈感，以及充分享有平台帶來的效益，與他人互動是絕佳方法之一。就像現實生活一樣，假設你一整晚都窩在酒吧的角落，不與任何人交談，最後離開時，你絕對不會認識任何新朋友，無法拓展任何人脈。如果整晚都與人聊天、認識他人，最後一定能交到新朋友，而交際過程中產生的各種機會，也就成為你的收穫。

在 IG 與他人互動也是相同的道理。你可以和其他攝影師、藝術經紀人、編輯，甚至是你渴望合作的客戶交談。一旦你與這些帳號有所互動，對方就會對你的作品更有印象，同時追蹤人數也會因此增加，進而可能為你帶來新的工作機會。

鎖定你想建立合作關係的帳號，並且悉心經營。經常與該帳號互動、按讚、留言。留下獨具見地的留言。我的意思是，不要只留「好美」或「拍得真棒」，這類留言不太能引起對方的注意。留點有意思的回應內容，並適時提問。秉持這些原則持續互動，最後必能得到關注，並可能創造進一步接觸的機會。

維持一致性

如同網站一樣，你的 IG 貼文也要保持一貫的風格，意思是維持你想呈現的品牌形象。如果你想透過 IG 一展專業長才，最好只發表最優質的照片，這樣才有可能吸引客戶上門。

不過，與其發布與個人網站上相同的照片，IG 的內容可以輕鬆一些。除了那些足以展現攝影專業的作品之外，你也可以適度發布能夠反映自己個性的照片，在兩者之間找到平衡。後者可以更貼近個人生活，像是居家生活、寵物、小孩的照片……任何能幫助潛在客戶了解你這個人的作品，都能上傳到 IG 與大家分享。

輔以說明文字

其實我不太喜歡在 IG 上寫太多文字，但要是你想增加追蹤的人數，可別忽視文字的力量。每當我「琢磨」出一段與照片相關的文字（或許是從照片想述說的故事延伸），總會發現大家的互動相當熱絡。說明文字的長度盡量保持在三行左右，並以貼近個人的口吻誠摯地陳述。同樣地，務必展現你的個人特質，讓客戶知道與你合作會是什麼感覺。

加上主題標籤

雖然主題標籤的重要程度已經不如IG初期剛推出時那樣，但在正確使用的前提下，主題標籤不失為一種觸及非追蹤者的實用方法。

每個主題標籤都有各自的「展覽牆」，照片編輯有時會瀏覽這些頁面，尋找未曾合作過的優秀人才。每個展覽牆都有「熱門貼文」和「最新」區塊。平台會衡量貼文的發布時間、收到的按讚數／留言數，決定是否收錄至「熱門貼文」。

建議你可以善用Display Purposes之類的網站，針對你所發布的具體照片類型（不論是風景照、旅遊照、人像照或其他照片）建立相關的主題標籤。

你可以在撰寫說明文字時一併附上主題標籤，不過我比較喜歡在發布照片後，把主題標籤集中放在下方的留言區。另外，我也建議在留言區先輸入五個點，每一個點分別占據一行，這樣才能強制IG收起留言內容，使版面更簡潔美觀。

善用地點標籤

主題標籤能依照片類型向尚未追蹤你的使用者顯示照片，而地點標籤則能讓搜尋特定地點的使用者更容易發現你的照片。

開啟手機或相機的GPS定位功能，或在準備發布照片前搜尋地點，很有可能之前已經有人上傳在你附近拍下的照片，而平台已記錄了該地的座標。

合作互惠

前文提到的技巧，都能協助你透過IG發展「虛擬」關係，但別忘了，每則留言和每一個讚的背後都是真人。我已經透過這個平台結交到幾個真實世界的朋友。這些年來，有一些由一則簡單留言建立起來的人際關係，後來因為我們實際見面和認識而持續成長茁壯。

一段時間下來，你會找到想法相近的朋友，進而開始深化彼此的友誼。無論從個人或工作的角度來看，能與其他攝影師或創作者合作交流，都是這個平台所帶來的珍貴價值。

右頁照片中的夥伴都是我在IG上認識的同好，這些照片是我們在合作過程中共同留下的紀念。

1 與傑瑞德・錢伯斯（Jared Chambers）和拉沙德・達魯瓦拉（Rishad Daroowala）在「探索加拿大」（Explore Canada）旅遊企畫中合作。

2 我、朱利安・派裘（Julian Pircher）和艾利克斯・史托爾一起拍攝教學影片，這是促使我寫這本書的靈感來源（madebyfinn. com/workshop）。

3 我在葡萄牙拍攝教學影片的素材。

4 蒙大拿的安德莉亞・達貝內（Andrea Dabene）──個人作品。

5 艾利克斯和我在葡萄牙拍攝教學影片素材的側拍紀錄。

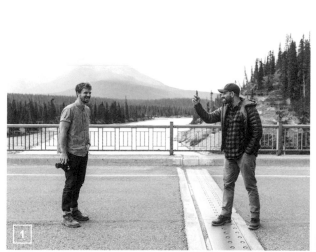

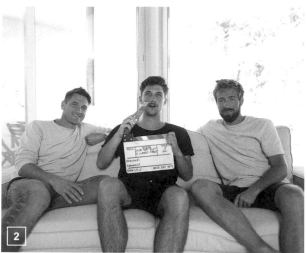

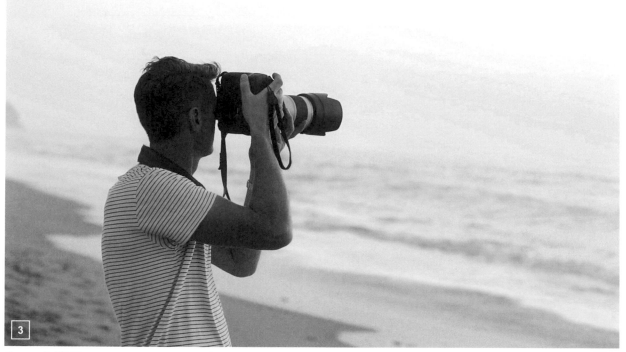

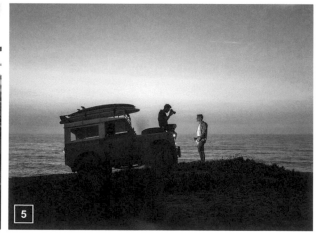

正確提問

假設現在你架設了吸睛的個人網站，也定期在 IG 發布照片。有一天，你收到潛在客戶的來信，詢問接案拍攝照片的意願。你應該如何應對，才能將這封電子郵件轉變成付費合作的合約呢？

不管怎樣，一開始務必抱持正面積極的態度回覆：

您好！感謝來信詢問。很高興能有這個機會與您合作，我希望能了解更多相關資訊。

接著，你需要深入掌握對方的期望。

您可以概略說明合作內容嗎？

有時候，潛在客戶會先備妥計畫書，這樣你就能省下詢問的時間。如果沒有，我會請對方盡可能詳細地回答幾個問題，方便我進一步了解工作內容和需求。

⊚ 素材規格

可使用情緒板或範例圖來輔助。我是視覺動物，用圖片溝通的效果比文字更好。如果客戶能提供範例照，我更能輕易抓到他們的喜好，拍出符合期望的作品。

記得詢問幾個重點：我要拍什麼？商品嗎？還是地點？我可能會在回信開頭就問這些問題，但我還是喜歡將此列為一項，以留下書面紀錄。

⊚ 拍攝日期和交件時程

這一點非常、非常重要。如果要在十二月拍攝夏天公開的宣傳照，我就無法在威爾斯老家的後院拍攝，深冬的威爾斯只有灰色調的幽暗景色，我勢必得飛到其他地方才能拍到陽光普照的畫面。釐清這個問題有助於決定拍攝地點，對成本的影響也不容小覷。

⊚ 預期的拍攝地區和地點

客戶可能已經有一些想法；如果沒有，最好督促他們開始思考這個問題，這樣你才能從一開始就了解他們的期許。

⊚ 分鏡表或至少幾張範本

我需要從一開始就確切了解他們的要求。

⊚ 社群媒體曝光需求

這會影響費用，同時也會決定我處理這個案子的方式。如果我需要將照片上傳IG公開，就必須拍攝能與IG既有內容相稱的照片。不是什麼作品都能隨意放上IG，因為我明白網友不會無緣無故追蹤我的帳號，我所發表的照片必須符合整體風格。

⊚ 作品使用範圍和使用期間

這是指照片的使用方式和時間。照片會放在招牌上，成為宣傳的一部分嗎？預計在客戶的社群媒體上曝光？還是製成電視廣告來播放？這些問題都能協助我開始制定價格。廣告招牌的行情很不錯，雜誌配圖的費用就相對較少。我需要取得客戶的答覆才能安排拍攝工

作，釐清相關費用。

另外，由於愈來愈多客戶希望我在「幕後花絮」的影片中現身，你也應該一併詢問「入鏡」事宜。這種情況下，品牌可以藉由攝影師的知名度替他們的商品打廣告，因此這也是有價服務的範圍，千萬別遺漏了。

⑨ 競業條款

如果有一家汽車廠商找你拍攝廣告，合約中可能會規定你不能在繳交作品後的特定期限內，與其他汽車品牌合作。這會形成獨占交易，不可不慎。

如果該支廣告的報酬不多，你為了提升知名度而答應拍攝，此時要是有開價更高的競爭

品牌上門洽談廣告拍攝事宜，你就只能眼睜睜看著機會流失。簽約時，務必特別留意縮小的文字。

⑨ 預算範圍

客戶不太可能會直截了當地答覆這個問題，不過你可以在首次接觸時，試著套出一個約略的數字。

一旦取得客戶對以上問題的答覆，你就能著手擬定專案企畫，開始安排相關事務。這會促使客戶更認真地思考與你合作的可能性，甚至因此正式委託你為其拍攝。

合作洽談（creative call）是不成則敗的重要時刻。請嚴肅看待，別隨便找個電話亭敷衍了事！

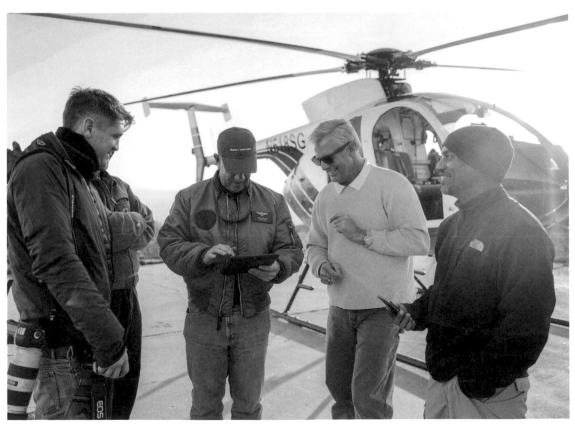

與製作團隊合影於洛杉磯的拍攝現場。照片拍攝：席斯・卡尼爾（Seth Carnil）

合作洽談

雖然作品集（網站、書籍、IG）能協助你進入客戶的候選名單，但是，你對於個人經驗和能力的表達方式，能否為實際的拍攝工作加分，才是決定你贏得合約的關鍵。

有時客戶（通常是廣告代理商的藝術經紀人或雜誌社的圖片編輯）會在電子郵件中提到相關事項，並要求透過簡單的電話交談，了解你處理其企畫案的概略構想。

如果是大一點的企畫，客戶通常會預先排定洽談的時間，而且不只會有藝術經紀人／製作人參與，連同負責該專案的創意總監、藝術指導或業務執行都會一併出席討論。這類電話聯繫或許有點嚇人，但至關重要。不管你的作品集多麼符合客戶的需求，如果你給客戶的印象欠佳，自然不可能獲得工作機會。

那麼，你該展現哪些特質呢？我父親建議要兼顧三個C：

自信（confidence）

合作洽談是你大放異采的機會，而熱忱是不容或缺的重要條件。電話交談和實際見面不一樣。聲音和活力扮演著重要角色，務必調整到最佳狀態。

能力（capability）

事前準備充足。詳閱企畫書，廣泛蒐集相關資料。備妥必須釐清的問題，並盡力展現你的能力和經驗，使客戶相信你的貢獻能為整個專案加分。

品格（character）

客戶很有可能同時找了其他攝影師洽談同一個企畫，所以千萬別因為你在電話聯繫的名單上，就以為工作機會非你莫屬。你必須證明自己是客戶的首選，除了出差期間好相處，還能在高壓的工作時程中冷靜行事。客戶最想找到想法相同、相處融洽的合作對象。

> **小祕訣** ╱ 合作洽談時切忌提及預算問題。當你成功說服客戶，世界上無人比你更適合這份工作後，才是詢問預算的成熟時機！

〔專案演練〕
擬定合作綱要

提案

+ 針對客戶的需求量身打造合作綱要。
+ 展示你如何處理客戶的企畫案，而非只是口頭陳述。

要求

+ 附上你的攝影資歷。
+ 運用影像情緒板，放入你自己拍的照片和其他來源的參考圖片。
+ 讓你的設計與品牌風格一致，呈現精雕細琢的專業作品。

目標

+ 向客戶展現你仔細思考過他們的企畫，有能力提出達成其目標的最佳方案，進而成功爭取合作機會。

假設你在電話中表現亮眼，一切進展順利。下一步就要製作合作綱要。客戶不一定會提出這項要求，但我願意多付出一些，以確保我能成功簽下合約，所以在這個專案中，我們要熟悉擬定合作綱要的流程。

合作綱要的目的在於將電子郵件的內容圖像化。畢竟我是視覺創作者，以照片溝通的能力遠勝於使用文字。合作綱要除了能為客戶提供額外的資訊，還能展現你的專業能力，算是很聰明的作法。

合作綱要需在客戶正式聘請你之前，就送到對方手上。綱要內容中，你必須告訴客戶會如何安排攝影工作，使對方了解你將如何處理他們的企畫。

第1步 設計標題頁

先放上你的標誌，清楚宣示你的身分和服務內容。另外，這一頁也應該放上客戶的標誌和企畫標題，營造獨一無二的專屬感。

合作綱要務必具備專業質感，並與你的其他行銷素材相互呼應。在與客戶接觸的各個環節，頻繁曝光個人標誌，並搭配獨具個人風格的顏色和字體，對於呈現合作綱要異常重要。

FINN BEALES ——○—— 標誌

DIRECTOR / PHOTOGRAPHER ——○—— 頭銜
（導演／攝影師）
整份工作綱要的文字應
使用同一種字體，塑造
連貫的整體感受。

COOLVINTAGE ——○—— 公司標誌

1

純黑背景
整份工作綱要的文字應
使用同一種字體，以塑
造連貫的整體感受。

簡介

感謝您考慮將本企畫交由我拍攝。本企畫的概念引人入勝，我深感贊同。杭特・湯普森（Hunter S. Thompson）在寫給友人的信中，闡述了他尋找人生目標的一段話，正好可以概述我從事攝影的態度：

「人必須找到一條能夠充分發揮才能並樂在其中的人生道路……簡言之，人不能只是終其一生追尋別人預設好的目標，而是要選擇一種他／她覺得自己會喜歡的生活方式。目標不是唯一的首要重點，達成目標的努力過程更為重要。」

對我來說，攝影是一種生活方式，而我發自內心認為，我從工作中獲得的喜悅，終究會成為自己的養分，體現於我為您拍攝的作品中。

再次感謝您考慮與我合作。

芬恩・比爾斯

實務：拍攝現場

所有人投入的時間理應充分發揮效益，拍攝工作才算達到應有的水準，尤其在需要前往多個地點拍攝的情況下，更是如此。為了確保拍攝順利，我提議確實履行以下事項：

1　深入認識所有拍攝對象，並在拍攝前製作分鏡表，而且需預留些許彈性空間。很多時候，現場會發生無法事先規畫的情況，若能抱持「開放」的心態捕捉這些「時刻」，或許就能拍出最理想的成果。

2　在預計的拍攝地點共同勘查並決定最佳的拍攝場景。觀察一天中自然光最適合拍攝的時段，並思考哪些器材可以提升拍攝環境的條件。

3　開始拍攝，將想法化為實際的作品。只要所有人都滿意拍到的畫面，就能著手拍攝下一個鏡頭或動身前往下一個場景。

第2步　自我介紹

第二頁是我的簡單介紹，並且說明為何我有興趣拍攝這次企畫。這不是制式規定，不過如果合作綱要能充分展現你的特質，終究是有益無害。

第3步　附上情緒板

我們知道客戶對你的作品感興趣，而且相信你是負責企畫的合適人選，因此最好能不斷強化他們的這個信念。附上一些與企畫有關的照片，告訴客戶，你擁有他們想找的拍攝經驗。

第4步　闡述作法

這一頁必須詳細說明你預計如何執行工作，包括你如何在拍攝前勘查地點，以及如何與模特兒合作（尤其是素人）。另外，你也可以在這個部分談談調色（請參閱第144至149頁）和修圖，基本上就是針對攝影實務的各個方面提供相關細節。

第5步　附上經歷和聯絡方式

最後一頁是個人經歷，內容應簡述你的身分，並羅列你曾經合作的客戶。另外，我也會放上我的經紀人姓名、網站和IG帳號。

第6步　提供PDF檔

以精簡的PDF檔案（小於20 MB）將合作綱要提交給客戶，確保任何人都能開啟檔案閱讀內容。順利的話，客戶就會認為你夠專業，足以勝任他們的企畫。接下來，你就能針對這個案子估價了。

> **小祕訣** / 準備可以因應不同企畫彈性調整的範本。我通常會使用Photoshop製作合作綱要。由於客戶時常在螢幕上瀏覽綱要內容，因此我會使用橫向版面。設計上別太繁複，內容應力求簡潔易讀。

估價

時間就是金錢。——班傑明·富蘭克林（Benjamin Franklin）

許多攝影師無法針對自己投入拍攝工作的時間和勞力，清楚評估所需成本，包括前置作業、交通、與客戶見面、器材、實際的拍攝時間、後製等等。因此，你應該清楚訂出一日的拍攝費用，條列成客戶容易理解的細項。

只要從事攝影這一行，就知道影像製作需要花費多少時間和心力，但客戶不一定明白。估價就是你與客戶「溝通」的絕佳時機，在這個過程中，你應該詳細告知，需要哪些工作才能實現他們心中的願景。

每次拍攝所牽涉的變動因素不一，最好是每次都個別估價。估價單應該包含的主要項目包括：

費用

創作費

這是你拍攝一天的基本費用。

使用費或授權費

攝影作品基本上是智慧財產，而使用授權是你的收入來源。這就像軟體或書籍一樣，使用者可以購買使用權，但素材仍為創作者本人所有。拍攝案的費用取決於投入的時間和作品的使用情形，因為客戶使用愈多照片，等於你為其創造的價值愈大。既然價值愈大，收費自然愈高。

前置作業

如果你獨自接案，舉凡安排交通、電話接洽、開會討論攝影工作，乃至其他各式各樣的雜務，都是攝影工作的一環。你所付出的時間都可以收費。

交通

你花一整天的時間前往工作現場，表示這天無法接其他案子。這段時間可以計價。

開銷

助理

拍攝當天需要助理嗎？別忘了計算他們的交通費喔！

妝髮造型師

不一定需要（尤其是預算較低的企畫），不過能一併列出來供客戶參考。

通告費

需要付模特兒費用嗎？

場地費或通行證

如果是在某些城市或公園拍攝，就得把這項費用加進去。

設備

即便你是使用自己的攝影器材，也別忘了計算設備租用費。

機票／租車費

彙整與工作相關的所有交通費，呈報給客戶。

住宿

你和助理住飯店的費用。

停車費、過路費等雜支

預留一行給較小金額的項目和事前未料到的開支。

每日津貼

主要是工作期間的餐飲開銷。

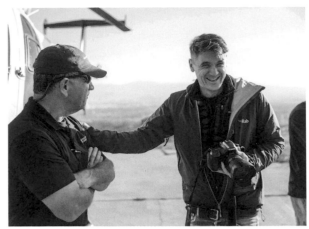
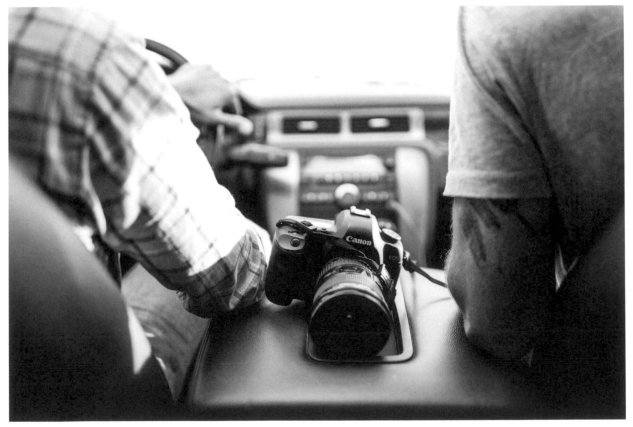

影像處理

　　事後你需要花費許多時間看過所有照片，並完成初步編修，透過網路提供給客戶挑選。

精修

　　依編修程度計價，以張數為單位收費。

　　萬一客戶提出異議，像這樣將工作劃分成細項的作法，就能為你創造談判的空間。例如，你可以同意不收器材費或減少交通費。

　　記住，談判的藝術是要讓對方感覺自己也是贏家，所以要有適度讓步的心理準備。

報價

**備妥報價單後，你必須說服客戶接受。別一廂
情願地以為客戶了解前一頁提到的所有細項。**

範例一

在信中禮貌、詳盡地說明報價單內容，並
針對部分細項深入闡述。

範例二

授權費經常引來客戶非議，因為他們往往
難以理解，為何聘請你拍攝的照片不屬於他們
的資產。

後文提供幾份回信範例，協助你向對費用
有疑問的客戶解釋清楚，進而說服他們接受你
的報價。

範例三

如果你認為適度讓步能協助你取得合作機
會，當然可以刪減報價單上的細項。記住，談
判的關鍵在於雙方都要有所折衷。或許你願意
不收設備費（尤其是使用自己的器材時），或
者放棄聘請助理？不過，請務必捍衛你應得的
創作費／授權費。

有時，你也能引用Getty's Usage Calculator
（圖片定價計算網站），說服潛在客戶相信，報
價單上的數據並非憑空捏造。只要到該網站輸
入客戶指定的使用範圍，系統就會為你計算出
費用，而你可以截取螢幕畫面，一併交給客戶
參考。

以下提供更多電子郵件範例，協助你解釋
收費的原因。

1 〔客戶姓名〕您好：

請參考附件的估價單。這類型案件的產能平
均為每天10至15張照片。由於您希望拍攝
12件主視覺素材，因此我以一個拍攝日為單
位，擬定了這份估價單。如果您預計還需要
預約更多天數，可以用這份報價單為基礎往
上加乘。以下概略說明報價單的幾個要項：

創作費／授權費： 我已試著盡可能壓低這項
費用，並根據與其他類似規模的客戶協商的
費率標準，訂出了這個價格。

交通費： 我了解拍攝現場位於海外，路程遙
遠，所以我編列了兩筆交通費，將回程一併
列入。

助理費： 我預期拍攝現場會需要打光，加上
過程中有人協助總是能提高效率，因此我編
列了一名助理的費用。

設備費： 這個細項包括了一台數位單眼相
機、另一台備用數位單眼相機、場務器材和
移動式燈光器材等，一天的租借費用。

影像處理（供客戶挑選）： 舉凡初步編輯、
批次色彩校正，以及將照片上傳Dropbox供
您挑選，這些作業所需的時間、設備和成本
統一計入此項。

獲選照片處理（供後續實際使用）： 針對您
所挑選的12張照片執行色彩校正和基本修飾
等後製作業。如需追加其他編修服務，則需
另外估價及計費。

加油費、停車費、過路費、伙食費等雜項：
包括路途中產生的基本開銷、我和助理在途
中的餐飲費，以及可能衍生的各項開支。

祝　健康順心
〔署名〕

2 〔客戶姓名〕您好：

　　我能理解您對授權費的疑問，這使我察覺到估價單的相關部分可能不夠清楚，才會使人產生疑惑。

　　基本上，攝影作品屬於智慧財產，授權他人使用作品是我的收入來源之一。這就像軟體或書籍一樣，您可以購買使用權，但素材仍為創作者本人所有。拍攝案的費用取決於攝影作品的使用情形，因為您使用的照片愈多，等於照片為您創造的價值愈大。既然價值愈大，收費自然愈高。

　　攝影作品猶如電腦軟體。您購買一套軟體後，通常只能在一部電腦上使用，不可隨意安裝到辦公室的所有電腦上，即使對於軟體公司而言，賣您一百套Microsoft Word花不了多少額外成本。照片用於10種用途，就有10種用途的費用；如果用於50種用途，雖然費用不會是50倍，但肯定會比較貴。

　　我當然很樂意授權您使用一整套攝影作品，但您可能會因此額外付出不必要的成本，買了許多用不到的照片。除非另外協議，否則標準授權是指自拍攝當天起一年內，客戶可於一種特定媒體上使用作品。估價單中，我以三年為基準，評估您對攝影作品的後續使用方式，例如雜誌、年報、手冊或網站，受眾則包括您的員工、客戶、股東或社會大眾。

　　與客戶建立長期的商業合作關係無疑是我的目標，倘若您能告訴我貴公司的計畫，我相信我們能協調出雙贏的授權方案。

祝　平安順利
〔署名〕

3 〔客戶姓名〕您好：

　　請參閱修訂版估價單，我詳列了幾個授權方案供您參考。

　　我建議維持原訂的三年授權期限，如果三年後，您希望繼續沿用這些照片，隨時可以再延長授權。這樣您才不會多付冤枉錢。

　　我使用Getty's定價網站，根據您指定的照片用途（雜誌發行量約六萬本）計算出市場行情，並截圖附在信末，供您參考。此外，我也特地為這個企畫調降了設備費，但願我們能有機會合作！

祝　安好
〔署名〕

Step 2　預先準備

沒準備好，就準備失敗。——班傑明‧富蘭克林

　　這是我長久以來的座右銘，只要是與拍攝相關的前置準備，我一向謹慎以對，從製作情緒板和分鏡表，乃至思考各種顏色給人的心理感受，無不親力親為。

　　拍攝日前有大量的規畫和準備工作需要完成。在本章中，我會深入說明各項工作和所需技巧，期望能幫助你提高工作效率，拍出更有影響力的作品。

製作情緒板

恭喜你順利簽下工作合約！現在可以正式進入有趣的環節了。我喜歡使用情緒板來設定攝影方向，同時掌握客戶對合作成果的期許。除此之外，情緒板無疑也是開始處理攝影企畫時的實用工具。

參考圖

製作情緒板時，我會參考許多不同來源的圖片。當然，我會參考自己的照片收藏，不過也會深入研究合作品牌的背景故事。

首先我會參考搜尋網站Designspiration。這個網站已經上線好一段時間，累積了不少忠實粉絲，儼然成為視覺藝術領域極為珍貴的參考網站。就拿Cool & Vintage汽車公司的攝影專案為例。那時，我輸入搜尋字詞「復刻Land Rover」，就找到大量啟發靈感的素材。我並非要拍出與這些照片一模一樣的作品，但這些照片的確可以給我一些構圖上的想法，甚至在調色和光線安排等方面，我都能從中找到合適的方向。

例如，我在Designspiration網站找到了這張1950年代的衝浪照。我喜歡這張照片的漏光效果，並把它當成之後修圖的參考。別忘了，我的客戶是Cool & Vintage汽車公司，所以我交出的作品理應要有復古氛圍。模仿拍立得照片的調色風格和漏光特效（請參閱第150頁）有助於強化故事呈現的「感覺」。

商業攝影案件和個人作品

這種尋找靈感的方法不應侷限於商業案件，對於構思個人作品也很有幫助。從頭到尾盯著空白螢幕，實在很難激發出什麼靈感。這時，簡單搜尋幾張圖片，或許就能帶給你不少啟發，協助你找到作品的拍攝方向。

非網路資源

截至目前為止，我只談到如何運用線上圖片搜尋工具來獲取靈感，因為搜尋引擎的速度快，也很容易使用。不過，網路資源相當倚賴關鍵字搜尋。雖然你能快速找到需要的資訊，但這種方法等於替你排除了完全無關的其他資料，限縮了你發現意外收穫的機會，其實很可惜，因為這樣的不期而遇有時能帶來相當寶貴的靈感。千萬別忽視真實世界所蘊藏的瑰寶，尤其二手書店可能會是絕佳的靈感寶庫。其實，隨機行為隱含著可觀的價值。在舊書店隨意翻閱不同主題的書籍，或許其內容與你認為有關的參考資料毫無關聯，但伴隨而來的思緒往往能激發出乎意料的驚人成果。

照片版權：Ron Church Estate

小祕訣
/ 善用關鍵字對拍攝主題深入搜尋。

/ 研究品牌和企畫的背景故事。

/ 非網路資源或許也能提供你需要的靈感。

/ 尋找靈感時，別排斥完全無關的主題素材。

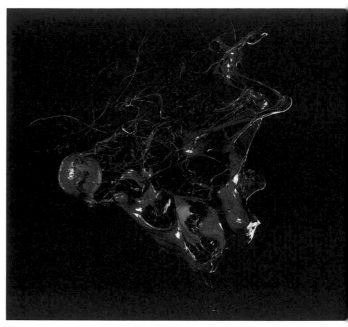

Breitling Premier 系列計時腕錶

　　這是與 Breitling 合作的廣告攝影企畫，目的是要宣傳他們的 Premier B01 Chronograph 計時腕錶，而這個系列的設計主要是向他們於 1940 年代推出的，訴求高雅形象的首款腕錶系列致敬。

　　我希望這次的拍攝風格可以重現那個年代的氛圍，以及雋永設計的質感。我花了一整天的時間，利用「1940 年代廣告」、「1950 年代英國照片」、「1940 年代流行時尚」之類的關鍵字，在網路上尋找及參考相關的圖片。經由這番搜尋，我找到了大量值得參考的素材，並以此為依據著手設計模特兒的服飾。至於拍攝 Bentley 古董車的靈感，則來自我在二手書店隨手翻閱的舊書。事實證實，Bentley 和 Breitling 攜手合作的歷史悠久，在廣告中結合兩家公司的形象可說再合理不過。

完整介紹：www.madebyfinn.com/breitling-b01

NomNom 威利旺卡巧克力加農炮

　　NomNom 巧克力公司的負責人是一位年輕企業家，他風趣地自詡為電影《巧克力冒險工廠》（*Charlie and the Chocolate Factory*）的主角威利·旺卡（Willy Wonka），令人印象深刻。他在企畫書中清楚表達了自己的期許：

　　「重新找回巧克力的魅力，試著將消費者吃下 NomNom 巧克力棒所感受到的滋味組合，具體表現在影像中。」

　　拿到企畫書後，我重新讀了小說《巧克力冒險工廠》一遍，從巧克力工廠老闆的角度思考這次的拍攝計畫。先從故事情節來思考的話，他會如何將巧克力與不同口味相互結合？當然是蓋一座巧克力加農炮，直接將巧克力噴灑上去！另外，我也認為，捕捉食材高速撞擊的瞬間，再調慢播放速度，就能得到視覺效果絕佳的作品。

完整介紹：
https://www.madebyfinn.com/chocolate-cannon

色彩情緒板

我認為，現今大眾對於色彩理論的理解不夠充分。IG這類社群平台提供了簡便的影像處理功能，使用者只要輕鬆按下色彩濾鏡的按鈕加以套用，就能直接發布照片，卻不了解更改照片的色調會對觀看者的感受產生什麼影響。想要說服某人時，你需要動之以情，然而，在對觀看者情緒的影響上，文字還是比不上顏色來得直接。

你在為照片調色時所做的選擇，其實會影響觀看者的心理感受。我們來看看可見光譜（人眼可見的彩虹色彩）在心理學上所代表的屬性。之後，我會說明如何結合不同色調，激發觀看者的情緒反應。

黃色

樂觀／自信
自尊／友善
創造力

你可以將黃色視為自信、希望和動力的代表色。在肉眼可見的色彩中，黃色是最明亮顯眼的顏色，能給人強烈的心理感受。在自然界，黃色是太陽、光和熱的顏色。不妨將黃色和動力劃上等號。

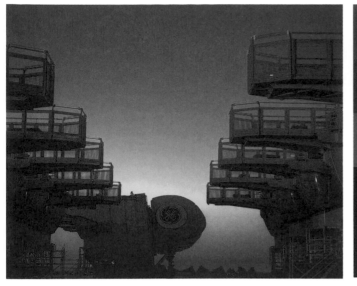

影響生理／力量／溫暖
活力／興奮

　　紅色是具有力量的顏色，會影響人的生理狀態，使人的脈搏加速。紅色是強烈的基礎色，給人一種生氣蓬勃的感覺。這種顏色能激發熱情、活力和欲望，但同時也象徵權力和危險。

藍色

知性／智慧／信任
效率／反省／冷靜

　　這是全世界最愛的顏色，對人的影響偏向精神層面，有別於紅色能刺激身體產生反應。藍色代表寧靜和撫慰。深藍有助於澄清思緒，淺藍則能促進專注力，使人冷靜。看看目前市面上有多少訴求心靈健康的應用程式，而它們大多使用藍色來塑造品牌形象，原因正是如此。

紫色

心靈覺醒／願景／奢華
真誠／真相／質感

　　紫色是光譜進入紫外線之前，肉眼能看見的最後一個顏色波長，因此自然而然（或應該説在「超自然」的層面上），這個顏色與時間和空間產生了關聯。紫色能將照片拉到更高的思想層次，甚至昇華到精神感悟的境界。這能激發各種有關冥想和沉思的情緒。

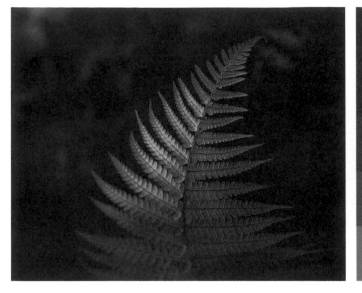

綠色

和諧／平衡／清爽
休息／充電／安心
環保意識／均衡／平和

　　綠色是與大自然密切相關的顏色，能給人相當純樸的安心感。這個顏色是由藍色和黃色混合而成，代表成長、休息和平衡，能有效營造健康安樂的感覺。

橘色

生理舒適／食物／溫暖
安全／感官滿足／熱情
富足／樂趣

　　橘色能予人舒適、溫暖的感受。橘色由紅色和黃色混合而成，是一種讓人覺得有趣的顏色，對人的生理和情緒都能產生刺激。這個顏色能讓人集中思緒，擁有安全感。

粉紅色

生理平靜／孕育
溫暖／女性特質
愛／情慾

　　粉紅色可以紓緩（而非刺激）情緒，就和藍色一樣。然而，粉紅色終究是淺一點的紅色，因此產生的影響較為偏向生理層面。可將粉紅色視為清新、喜悅、善良的代表色。

黑色

講究／魅力
安全／安心感
俐落／堅實

　　基本上，黑色表示沒有光線，這樣的顏色有時會讓人備感威脅（還記得怕黑的那段歲月嗎？）另一方面，黑色也代表講究，以及無可超越的水準，尤其是和白色搭配時，更顯得有質感。

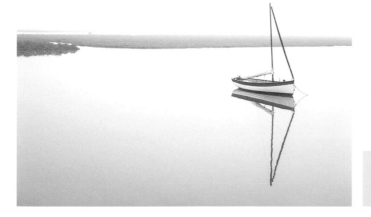

白色

潔淨／無菌／清晰
純粹／乾淨／簡約
講究／俐落

　　白色能反射光譜中所有顏色的光；黑色會完全吸收光線，白色則是完全反射。白色代表純潔，和黑色一樣毫無妥協的餘地。一想到白色，就能聯想到乾淨、衛生、無菌等概念。此外，白色也能營造更寬廣的空間感。

棕色

嚴肅／溫暖／大自然
可靠／值得倚賴

　　棕色可以分解成紅色、黃色和黑色，但感覺比純黑色更溫暖，較無威脅感。棕色和綠色一樣容易讓人聯想到大自然，許多人覺得這種顏色令人安心、有安全感且值得倚賴。

配色

了解顏色蘊含的特定意義之後，就能開始配搭不同的顏色，以引發觀看者產生你所希望的感受。這一點對商業攝影案件來說尤其重要。若要微調目標受眾對你所選配色的正面情緒反應，研究他們的特性和期望將是至關重要的事前準備。

　　以下列舉我為客戶設計的幾個顏色組合。每個案例中，我都詳細說明了希望激起的情緒反應，並解釋所用顏色與客戶品牌價值之間的關係。

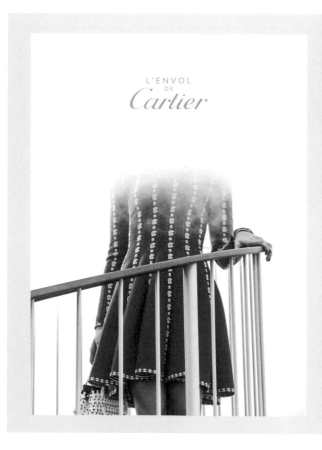

小祕訣 ╱ 色彩理論的範疇十分廣泛，本書只講到皮毛而已。如需詳細資訊，請參閱以下網址提供的豐富色彩心理學資源：www.about-colors.com

╱ 我根據不同顏色所引發的各種情緒反應，製作了一系列的Lightroom預設集，並且放在我的個人網站（madebyfinn.com/workshop）開放下載。這些預設集不只會讓你的照片更漂亮，還能讓觀看者對照片產生共鳴。

客戶：卡地亞（Cartier）

　　卡地亞打造穩定的熱分層系統，將新香氛的「雲朵」維持於空中。螺旋梯往上蔓延，穿過這團「芬芳雲」（cloud of scent）。紅色洋裝傳達活力和興奮的生理感受，搭配白色的香氣雲霧，則給人一種清晰、純淨、精緻的感覺，符合卡地亞的品牌形象。

> 紅色

生理力量／活力／興奮

> 白色

清晰／純淨／講究／俐落

客戶：Pelion Homes

　　這張營火照拍攝於日落後的「藍色時刻」。我想對比營火的橘色和天空的藍色，讓觀看者感受到右側所列的特質，這些正面聯想正好符合這家旅宿公司的形象。

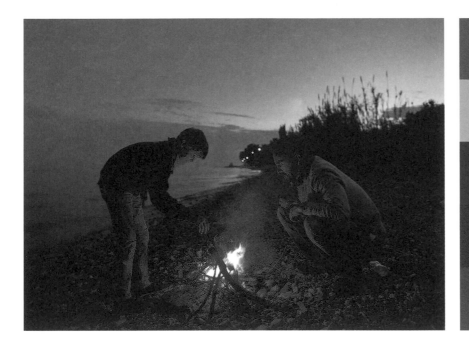

客戶：Visit California

　　坐在山坡上沉思，從高處眺望美麗的門多西諾海岸（Mendoccino Coastline）。藍天配上棕色和綠色交錯的大地，激發出與正面特質相關的感受，與品牌形象相互呼應。

藍色
信任
省思
冷靜

棕色
溫暖
大自然
可靠

建立影像調色盤

由於色彩與主題一樣能有效地傳達感受,你在開始處理工作前,務必好好思考色彩的相關議題。不過,究竟該從哪裡著手呢?

先回到我之前提及的情緒板。我們不僅能利用情緒板來為工作指出創作方向,也能利用它來建立顏色分級。廣告公司勢必已經投入不少時間和金錢,全面剖析了目標受眾的特性,因此現有的廣告企畫就是絕佳的參考。

接下Cool & Vintage汽車公司的專案後,我在Designspiration網站參考舊款Land Rover的廣告和復古的衝浪海報。我發現這兩者使用了類似的配色,因此在這次的工作中沿用這些色調,可說是完全合理。

我把相關圖片匯入Photoshop製作成拼貼畫,接著利用某個滿實用的小功能,找到這些圖片的主色調,方法如下所述:

〔實戰練習〕
建立顏色分級

請依照以下步驟來簡化情緒板的顏色數量,找出主色調。你可以使用 **Photoshop** 的滴管工具來擷取顏色,再放到自己的顏色分級中。

如果你沒有 **Photoshop**,可以試著使用替代軟體 **Pinetools**,網址如下:
pinetools.com/pixelate-effect-image

1 使用影像平面化功能處理拼貼畫,使所有圖片位於同一個圖層。

2 依序點選「濾鏡」(Filter)>「像素化」(Pixelate)>「馬賽克」(Mosaic)。

3 將像素大小調整到150dpi左右,以利顯現主色調。

4 接著,你可以使用顏色滴管擷取這些顏色的值,放入編輯軟體的「分割色調」(Split Toning)面板。

5 在這個案子中,我在暗部使用情緒板中的大地色調,並把藍色用於亮部。

6 對配色感到滿意後,可以將此製作成預設集,套用至同一企畫案的所有照片。

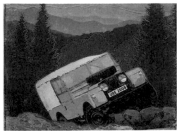

Land Rover 手冊和宣傳照，
版權：Jaguar Land Rover
Limited；經授權使用。
威基基（Waikiki）明信片，
版權：Kerne Erickson。

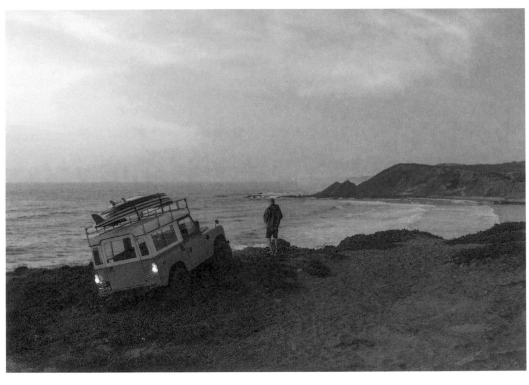

小祕訣 ／ 色彩傳達感受的效果，與主題不相上下。與其為照片隨機套用預設集，不如好好決定你想要表達的感受，再據此選擇適當的道具、服飾和色調。依據品牌固有的形象來建立顏色分級，有助於拍出一系列具連貫性的照片，在目標受眾心中引發共鳴。

〔專案演練〕
像畫家那樣修飾照片

這項專案演練旨在利用顏色來改變照片所引起的
感覺或情緒。開始這項演練之前，務必先決定你
想透過影像傳達什麼感受。

挑選一張照片，並根據你所選擇的感受去調
配色調。例如：

紅　興奮／活力／強勁
黃　樂觀／友善／創造力
藍　知性／省思／冷靜

完成後，請朋友或家人說說照片帶給他們哪
些感受。

| 範例 |

在右頁的例子中，色調稍微改變就能產生顯
著的差異。

右頁圖：
1 深淺不一的偏冷藍色調給人放鬆和冷靜的感
受。藍色與暗部接觸之處（也就是色調較深的地
方）則讓人感覺穩重可靠。太多藍色可能會使畫
面流露些許感傷的氛圍，此時，暗部隱含的紅色
能為畫面注入些許溫度和活力。
2 不管在暗部或亮部，這張照片都使用了黃色，
這是一種大膽且堅定的色調。這幅作品使人想起
泛黃褪色的老照片，給人懷舊的愉悅感受，在心
理上引起強烈的迴響。

勘景

為故事找到合適的「上演」地點，是攝影師極其重要的工作。或許你無法百分之百做好準備，但如果事前能知道什麼時段要在哪裡拍攝，必定能緩解拍攝日當天大部分的壓力。

為何要勘景？

客戶在決定聘請你拍攝後，通常會希望你提出理想的拍攝地點，幫助他們實現腦中的想法。基本上，勘景等於是在正式開拍前勘查各個場地，相對沒有壓力。你可以趁機走訪多個地點，評估每一處的優缺點，之後匯整成精簡的清單，交由客戶拍板定案。

勘景時要做什麼？

在勘景的過程中，你的工作就是盡量蒐集拍攝場景的相關資訊。一天中，不同時段的光照變化甚大，因此掌握太陽在空中的移動路徑相當重要。Sunseeker之類的行動應用程式（其他選擇請參閱第20頁）可以顯示太陽運行的軌跡，是參考價值很高的實用工具。

如果要在戶外拍攝，了解太陽何時會在哪個位置，對於拍攝決策至關重要。舉例來說，或許你在網路上找到的參考圖片中，發現一處街景相當適合你的拍攝計畫，但也發現該場景的「照明」不可能一整天都達到你需要的狀態。藉由實地勘查，你可以確定最理想的拍攝時段。你也可以衡量最適合的拍攝角度，這會左右你需要使用的器材和通告時間（請參閱第95頁）。在室內拍攝也是同樣的道理。從窗戶透進來的自然光是否充足？拍攝現場是否需要打光？

實用的應用程式

／ Sunseeker 應用程式是追蹤太陽運行軌跡的寶貴工具，能提供黃金時刻或藍色時刻的時間、自然光處於最佳狀態的時段，以及日出和日落的時間及方位，協助你安排拍攝工作。

／ Cadrage 應用程式可以讓你使用智慧型手機來模擬相機和鏡頭的不同設定。建議你可以在勘景時使用這款應用程式規畫構圖，就不必扛著沉重的攝影器材到處跑。

任務控管

我利用分鏡表來安排拍攝工作及掌握進度，這是我從電影界學到的一種技能。這就像是視覺化的劇本。只要在拍攝日前一天讀熟台詞（照片），我就知道在鏡頭前要說什麼（要拍什麼畫面）。

我喜歡在分鏡表中加入一般通告單比較常見的資訊，這樣我就能有一份記載所有細節的核心文件，方便我執行「任務控管」。

文件內容

這份任務控管文件能記錄拍攝日當天相關人員的所有資訊。文件中能詳載每個場景的鏡位、攝影器材、道具、地點和模特兒的通告時間，甚至連拍攝日的天氣預報都能寫在上面（這樣所有人才能挑選適當的穿著）。

製作分鏡表

擬定通告單和分鏡表的過程中，你能強迫自己思考拍攝工作的所有面向，這可以協助你在問題發生前，率先發現問題之所在。不妨將這視為創作過程的一部分。雖然有很多事情要忙，但長期來看有利無害。

核心概念是，提早設想所有人會有哪些需求，甚至在實際抵達現場之前，就全盤掌握清楚。

右頁圖：在 Fforest 為奧迪（Audi）拍攝。

小祕訣／你不可能預測所有的情況，很多時候，拍攝現場會出現各種始料未及的突發狀況。這時，這份任務控管文件就是最佳指南，不過建議你還是要抱持開放的心態看待意料之外的發展。

以下資訊都可以放進這份文件：

照片編號

每張照片的索引號碼。

情境說明

對拍攝場景的描述，包括簡單的拍攝方向。盡量簡短，以便快速瀏覽。

範例照

放入從情緒板擷取的範例照，這能協助你在拍攝時指導模特兒。

鏡位

大遠景、中景等等。我也喜歡描述一下構圖。

相機和鏡頭

每張照片所需使用的相機／鏡頭。這能方便助理提前備妥器材。

拍攝地點

附上郵遞區號和 Google 地圖連結。

通告時間

明確指出拍攝每張照片時，工作人員／模特兒需抵達現場的時間。

天氣

附上簡單的天氣預報，方便所有人留意惡劣的天氣型態，進而選擇適當的穿著。

日出和日落

寫下日出和日落的時間，以及光線「最早」和「最晚」的時間（通常是日出前一小時／日落後一小時）。

聯絡資料

所有人的手機號碼和電子信箱（需先徵求當事人的同意）。

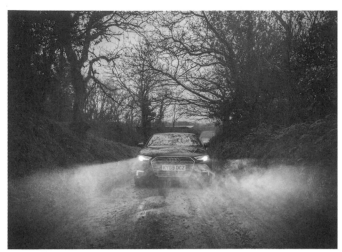

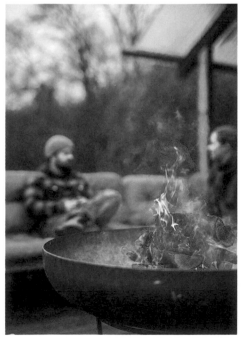

任務控管範例

這是我的一份任務控管文件的其中一頁。如同內容所示,文件中除了列出一般通告單(請見右頁)常見的許多資訊,也註記了我和藝人都能參考的拍攝指示,以及供其他工作人員參考的拍攝資訊,包括造型、服裝和燈光等方面的詳細資訊。

地點

莫伊爾格羅夫沙灘(Moylegrove Beach)

停車

現場停車,不收費

黎明	07:35
日出	08:15
日落	16:07
黃昏	16:47

工作團隊集合 **15:30**
準備開拍 **16:00**

天氣

星期六會是晴天,但氣溫仍低;偶爾飄雪,風逐漸轉弱。氣溫為攝氏0至5度。

注意保暖!

情境

傑克森提著煤油燈帶友人來到岸邊。正值藍色時刻,務必確認燈光不會隱沒在周遭的環境之中。

拍攝指導

- 傑克森右手提燈。
- 芬恩從肩膀的高度拍攝。
- 背景中隱約可看見有人在獨木舟上(位於焦距外)。
- 獨木舟上的人最好穿黃色衣服(油布外套?),在海面上才夠顯眼。
- 手腕上的錶要能夠看得見。備註:可能需要反光板,以反射夜燈的光線來照亮手錶。
- 錶面指針停在10:10,日期設為8日。

道具

煤油燈
獨木舟

服裝

漁夫毛衣或挪威毛衣
黃色油布外套?
漁夫帽

典型通告單

以下是典型通告單的其中一頁。通告單更
常見於影片拍攝領域，方便製作人掌控一
整天的進度。注意，攝影師、服裝師、妝
髮師都要比廣告代理商、客戶和藝人更早
抵達現場。

通告單

2 月 23 日星期三

8:00 AM　攝影、服裝、拍攝團隊到場
8:30 AM　妝髮師到場
9:00 AM　廣告代理商到場；清點服裝
9:30 AM　賴瑞、客戶到場
　　　　 -- 妝髮、換裝
10:00 AM　瑪格莉、瑪琳達到場
10:30 AM　拍賴瑞
11:00 AM
11:30 AM　拍瑪格莉；保羅到場
12:00 PM　拍瑪琳達
12:30 PM　席德、湯米、法蘭奇、喬伊到場
1:00 PM　午餐討論
1:30 PM　拍團體照
2:00 PM　拍保羅
2:30 PM
3:00 PM　拍席德
3:30 PM　拍湯米
4:00 PM
4:30 PM　拍法蘭奇
5:00 PM　拍喬伊
5:30 PM
6:00 PM　結束拍攝、處理檔案、撤退
6:30 PM
7:00 PM　離開攝影棚

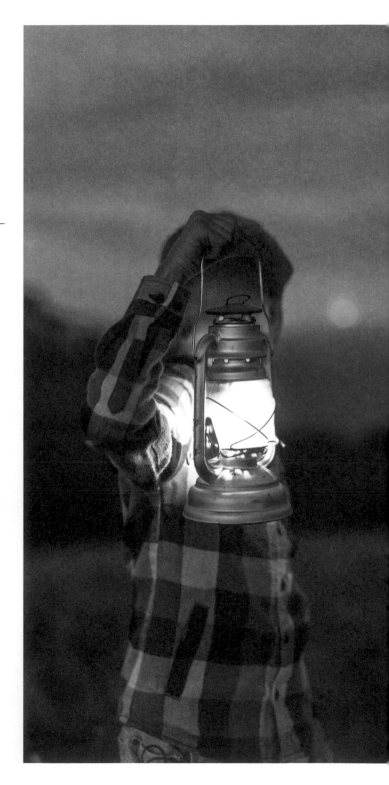

Step 3　從容拍攝

　　拍攝日到了！所有的規畫和拍攝準備都是為了今天。在本章中，我會提供與模特兒和藝人合作的訣竅，詳細說明我所使用的鏡頭類型和相機設定，並分享親自實測過的幾個打光策略。另外，我也會概略介紹一系列的拍攝技巧，讓你多加嘗試及運用。

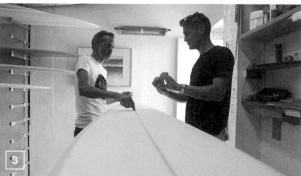

與拍攝對象見面

在與預定的拍攝對象見面之前，我都會先做一點功課，看看能否在拍攝工作之外，找到我們之間的共通點。

調查背景

在Cool & Vintage汽車公司的商業攝影案中，我預計要拍攝的衝浪玩家在YouTube上發布了一支影片。他在片中聊到生活、處世哲學，以及各種事情對他的意義。我從影片中得知他有小孩，而我自己也是個父親，這似乎就是我們之間絕佳的共同點。

與拍攝對象建立情誼

拍照是相對會給人威脅感的一種行為，許多人一看到相機鏡頭就渾身不自在，並非毫無原因。如果你想拍出自然的照片，最好能讓拍攝對象盡可能地感覺自在。

找到你與模特兒之間的共通點，是很不錯的作法，這樣你們就可以在同為人的基礎上先產生連結及交流，使雙方的關係不僅止於攝影師和模特兒。

把相機放一邊

首次見面時，不妨先將相機留在車上。別一開始就揮舞著龐大的數位單眼相機，使拍攝對象怯場。等現場的氣氛活絡後，你再拿出相機，開始與對方討論拍攝事宜。

彩排

先彩排一次再開拍。如果是要拍攝日常工作的情景，或是記錄主角平常就會從事的活動，你可以請對方先示範一次。他們對整個過程再熟悉不過，但對你而言是嶄新的世界。適度的指導或許有其必要，這能幫助你拍到需要的畫面。

我習慣在彩排期間就先給予建議，正式拍攝時才不會讓人無所適從。

左頁圖：
1　丹・柯斯達（Dan Costa，暱稱丹哥）是我拍攝衝浪作品的對象。丹哥不僅是專業的削板師，也是衝浪好手。
2　收工時與丹哥握手。一整天的拍攝工作圓滿結束。
3 + 4　和丹哥在削板過程中聊天。那時我正在說明想拍到怎樣的照片，同時也請他繼續手邊的工作，這樣我才知道實際的削板流程，真正開拍後才不會手足無措。

看見光線

photography（攝影）一詞源自希臘文 phōtos（意指「光」）和 graphé（意指「繪畫」），因此，「攝影」的字面意思是「用光作畫」。「光」是拍出好照片的基本要素，比其他因素更重要，請務必學著尋找光的蹤影。

時間

隨著太陽在天空中移動，位置不斷改變，一天中不同時段的光線也會隨之變化。正中午的陽光垂直照射，就像吸頂燈一樣毫不留情地照亮整個空間。你曾經站在吸頂燈下自拍嗎？試試看，成果必定使人失望。正中午的陽光就像那樣。此時，光線通過大氣層的漫射量最少，因此形成毫無修飾的高對比光線，不利於拍照。

相反地，當太陽靠近地平線（早晨和傍晚），由於光通過地球大氣層的角度關係，光線較為柔和。你一定聽過「黃金時刻」（golden hour），這個詞就是在形容早晨／傍晚的美麗光線。

地點和氛圍

如果你想拍出色調柔和的夢幻美照，而且居住的地區時常陽光普照（例如加州），只要把握黃金時刻拍照，人人都能當網美。然而，不是所有人都住在這種一整年陽光燦爛的地方，更遑論有時就是無法在早晨或傍晚的時段外出拍照。而且，若是想拍出不同氛圍的照片呢？或許是比較幽暗陰鬱的作品，像是右頁中我為名錶品牌 Breitling 所拍的幾張照片？

了解拍照當下光線的影響，是提升攝影水準最重要的一步。有好幾個因素需要考量，首先是你想拍攝的照片類型。主題是什麼？人物、風景、建築？如果要拍人物，陰天會比大晴天來得合適，因為對比不會太強烈，但如果要拍風景照，最好要把握黃金時刻（請參閱第103頁）。

時間和環境有任何限制嗎？如果你住在市中心，想在黃金時刻拍下夢幻的景象，大概就得特地跑到合適的地方拍攝，或在你選定的場景打燈。這的確辦得到，但成本較高，不在本書的探討範圍。我會建議你開始思考如何運用現況，據此調整拍攝策略。

我住在威爾斯，四周幾乎總是陰沉灰暗的景色。我以前會埋怨天候不佳，但幾年下來，我已經學會與之共處。的確，我樹立的個人風格高度仰賴這種陰鬱天色所賦予的光線型態。陰天時，厚重的雲層形同大型柔光罩，使陽光分散並變得柔和。對比偏低，這表示一整天都適合拍風景照，而且因為不必以人工方式製造漫射效果，拍人像照也會比較輕鬆。

可惜的是，這樣的環境可能稍嫌單調，缺乏氣氛，身為藝術家的你就得發揮創意來拯救

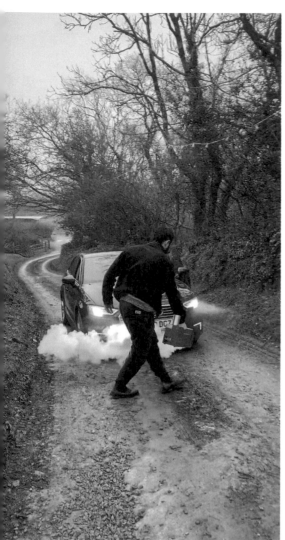

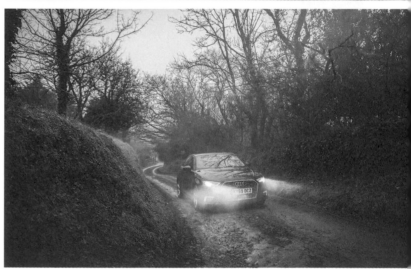

畫面。以上的照片是在某個平淡無奇的陰天所拍攝，整個場景看起來相當乏味。我該如何拍出客戶要求的主視覺作品，同時又不流於打光的人工感？

　　與客戶和團隊商量後，我們決定噴灑人工煙霧，再開啟汽車大燈，藉此製造太陽未能賜予的光線。這麼做能增加畫面深度並營造氛圍，接著再套上藍／灰色調，並搭配顯著的暗角效果，就能實現客戶心目中的理想畫面。如要深入了解這項技巧，請翻到第128頁。

<div style="border:1px solid;">

重點回顧

／ 學著看見光線。

／ 思考你想拍出怎樣的照片，並善用周遭環境發展出個人風格，而非一味地模仿別人。

／ 解決問題其實很有趣，不妨將阻礙視為發揮創意的機會。

／ 用心「安排」畫面，別只猛按快門。

</div>

自然光類型

直射光

在攝影師心中，刺眼且毫無保留的直射光時常榮登「最差光線」的寶座。清晰的陰影和高對比度成了絆腳石，要是想拍一張動人的人像照，實在困難重重。不僅反光有如夢魘，亮部還會曝光過度，而畫面就像泡過漂白水一樣，色彩平淡。

不過，只要聰明地利用陰影、用反光板反射光線，或是有技巧地製造散射效果，就算是在光線直射的環境中，也能拍出令人滿意的作品，甚至連拍攝現代化建築的成效也會很不錯。

散射光

陰天是適合拍照的時候。這句話或許違反直覺，但請相信我，一旦你體會到陰天為拍攝工作帶來的彈性，就能理解我為什麼這麼說。稀薄的雲層就像柔光罩般遮擋太陽，使原本強烈的陽光變得柔和，換句話說，一整天都適合拍照。陰天的對比度低，照片中的亮部和暗部能顯現較多的細節，整體色調也比較均衡。

黃金時刻

這是指日出後和日落前的時間，也稱為「魔幻時刻」。這是很適合拍照的時段，因為此時萬物都沐浴在低對比的光線中，美不勝收。沒有清晰的影子，反光少，基本上拍攝任何對象的效果都很不錯。注意：魔幻時刻只有20到30分鐘長，稍縱即逝，請務必在正確的時間抵達合適的地點！

藍色時刻

藍色時刻是指太陽剛落入地平線或是即將從地平線升起的那段時間，此時非直射的光線帶來了以藍色調為主的天色。這段時間通常是在日落後或日出前30至45分鐘左右。此時很適合拍攝營火或市景，因為橘色的火光或街燈能完美襯托深藍色的天空。這段時間的亮度很低，請務必幫相機換上快門速度較快的定焦鏡。

1 在森林中聰明運用陰影，就能妥善利用頭頂上直直灑落而下的陽光。
2 雲層使得光線柔和、對比度低，適合拍攝各種主題的照片。
3 黃金時刻。
4 藍色時刻值得你特地早起或守候，親自感受其魅力。

〔專案演練〕
捕捉神祕感：剪影拍攝

提案

+ 拍攝主體的剪影，製造戲劇張力或神祕感。

要求

+ 主體背後要有強烈的光源。
+ 主體最好要有輪廓清晰的形體，容易辨認。

目標

+ 針對背景的光源去曝光（而不是主體），這在乍聽之下可能不符合直覺！

剪影是營造戲劇效果或神祕感的好方法，而且由於畫面簡約，如果在系列作品中穿插這類照片，反而會引人注目。剪影照不會清晰呈現整個場景，因此我喜歡在系列作品的尾聲放入一張剪影照。記得我說過，要在敘事中適度留白嗎？想在作品中留下一些「令人好奇的空間」，剪影照就是相對容易的作法。

第1步　逆光

想拍出剪影，你必須先讓主體背光，並確認沒有（或很少）光線從正面照射。務必將主體擺在你和明亮的天空或人工照明之間。背光能讓主體陷入陰影之中，襯著背景便只能看出輪廓。

第2步　測光

　　接著，你需要針對明亮的背景（而非主體）去曝光，從相機的角度來看，這種作法有點違反直覺。相機一般會將照片的曝光調整到最佳狀態，但如果你是使用「權衡式測光」模式，相機會試著平衡整個畫面，消除主體上的陰影。然而，拍攝剪影照時，主體必須曝光不足。此時，你可以適度將相機切換到「重點測光」模式，只鎖定畫面中的一小部分來曝光。

第3步　曝光

　　在背景中找到最亮的區域，將相機的測光點瞄準該處來進行曝光。如果你是使用數位單眼相機，測光點會是可以移動的焦點，而它通常是一個正方形或圓形，顯示於取景窗的中央。調整取景時，你可以使用「曝光鎖定」（Exposure Lock）按鈕來「維持住」曝光。

　　如果你是拿手機拍照，只要輕觸一下天空中最亮的點，相機就會自動調整曝光。

第4步　安排場景

　　由於光源不在主體的正面，取景窗只能顯現主體的輪廓，因此讓畫面中的元素保持清晰的外形相當重要。建議你讓各個主體之間維持適當的距離，並思考如何呈現主體才能有效傳達故事。請參考上圖。

第5步　壓低鏡頭高度

　　相對於主體，背景才是剪影照的主視覺元素，因此畫面應盡量留給背景。構圖時，盡可能降低鏡頭的高度，使其低於主體。你可以趴下來，或是請拍攝的對象一躍而起，任何能避免主體和地平線融為一體的拍照方式都行。

相機設定

你看過數位單眼相機的選單系統嗎？那簡直是一個陌生的新世界！我自己使用的是Canon數位單眼相機，但各大相機廠牌的大部分設定其實大同小異。以下就從攝影的三大要素——光圈、快門速度和ISO值——切入，簡單說明相機的主要設定。

攝影三大要素

光圈

光圈就像瞳孔。當你從明亮的地方移動到昏暗的環境，瞳孔會隨著擴大，讓更多光線進入眼睛，這樣你才能看見黑暗中的物體。調整相機的光圈也是類似的原理。加大光圈（調降f值）可以改變照片的曝光程度，使畫面更亮，反之更暗。光圈在控制景深上也扮演著舉足輕重的美學角色，光圈愈大，背景愈模糊。

快門速度

回到眼睛的比喻，快門速度就像你的眼皮。站在大太陽底下時，你會不自主地瞇眼或眨眼，以減少光線進入眼簾；如果四周一片漆黑，你會睜大雙眼、減少眨眼次數，讓眼睛接收更多光線。調整相機快門也是這個原理，在光亮的環境中調高快門速度，在低光源的地方則調慢快門。如同光圈一樣，快門同樣能左右影像的美學成效，調降快門速度去拍移動中的主體，會產生動態模糊的效果（請參閱第120至127頁）。

ISO值

簡單來說，控制ISO值是調整照片明暗的另一種方法。ISO值愈高，照片愈亮。因此，如果是在很昏暗的環境下拍攝，建議你調高ISO值、調慢快門、打開光圈，這樣才能拍出曝光良好的作品。不過，高ISO值也會帶來顆粒感或雜訊，因此請斟酌使用。若要克服這個問題，你可以使用腳架來穩定相機，減少降低快門速度所產生的動態模糊。

光圈、快門速度和ISO值彼此息息相關，第一次調整可能摸不著頭緒，但隨著練習，你就能理解各項操作對照片產生什麼效果。

針對不同的拍攝對象提供幾組設定範例：

◎在陰天拍背景模糊的人像照：
　1/640秒、f/2.8、ISO 800
◎在大晴天拍背景清晰的人像照：
　1/320秒、f/8.0、ISO 160
◎在黃金時刻拍風景照：
　1/160秒、f/11、ISO 400
◎在藍色時刻拍照：
　1/50秒、f/1.4、ISO 2000

重要的相機設定

影像格式

與其選用JPEG檔案，請一律以Raw格式拍攝。Raw檔能保留絕佳的影像畫質，而且能轉成JPEG格式，但無法反向轉檔（請參閱第164至165頁）。

無記憶卡釋放快門

這項設定可讓你在未裝入記憶卡的情況下照常按下快門。請記得要關閉！

自動對焦

建議使用「單點」或「區域」對焦。取景窗上會顯示對焦網格，供你選擇相機的對焦點。舉個例子，如果要拍淺景深的人像照，你可以讓相機對焦在拍攝對象的雙眼，這樣就能確保眼睛清晰明亮。

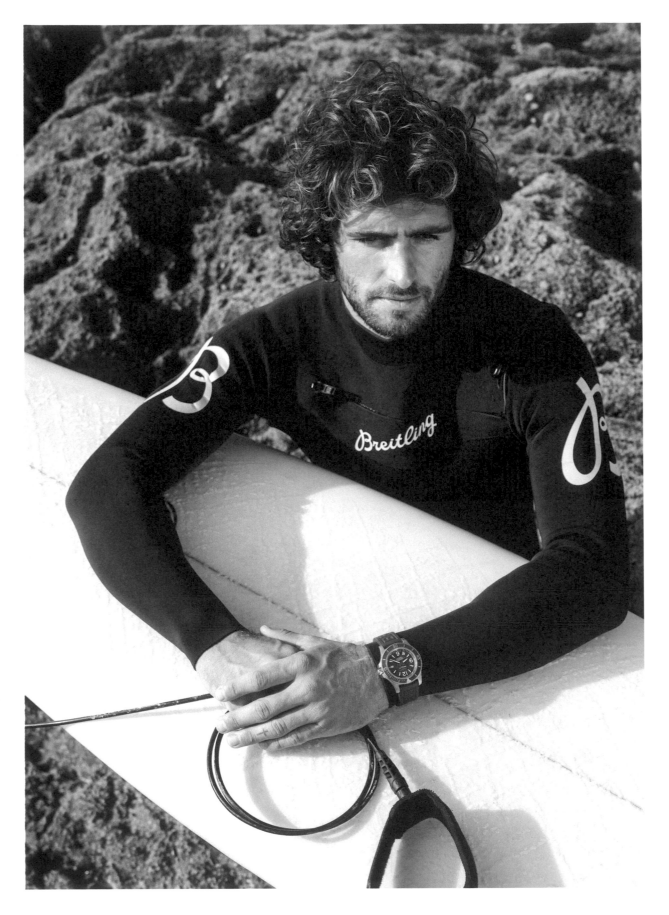

以定焦鏡頭拍攝

我只使用定焦鏡頭拍照，其中有幾個原因。

光線表現佳

定焦鏡頭的主要優點是最大光圈較大。如果我在低光源的環境中拍照，定焦鏡頭同樣能達到我需要的曝光，而不必調高 ISO 值或調慢快門速度。

淺景深

大光圈的另一項優勢是淺景深。也就是說，我可以讓主體保持清晰，同時將背景變得模糊。這樣一來，主體就能從所在的環境中脫穎而出。

品質更好

整體而言，定焦鏡頭比變焦鏡頭更敏銳，能拍出品質更優異的影像作品。從設計的角度來看，單一焦距的鏡片比較容易製造，所拍出的照片比較不會有扭曲和色差的問題。

焦距固定

學著欣賞以固定焦距來拍照的相關限制。比起仰賴變焦環，定焦鏡頭會強迫你用雙腳移動來構圖，磨練你的攝影功力。剛開始拍攝時，或許你會認為自己需要靈敏的變焦功能，幫助你快速拉近與拍攝場景的距離，但相較於距離，優秀的構圖往往更能成就令人印象深刻的作品。變焦功能容易養成懶惰的拍照習慣。

固定焦距能防止你站在同一處不動（這是很糟糕的習慣），因此，與其站著調整變焦環，我永遠保持在隨時可以移動的狀態。我必須這麼做，因為要是不走動（甚至跑動！），我就拍不到各種不同的照片。

此外，以固定焦距拍照也能幫助你「看見」所要拍攝的實際景象。一旦你能從特定的焦距「看見」要拍攝的場景，對於最終的成果就會更有概念。

如果修圖過程中需要比對照片，固定焦距也能帶來好處。要是你在拍攝一系列照片時使用了多種焦段（隨意拉近及拉遠），照片就會難以配對。就算真的能辦到這件事，所花的時間勢必會更多，而且成果不一定能那麼自然。使用幾種固定焦距拍照的話，後續進行編修工作時可以省下不少時間。

小祕訣

／ 定焦鏡頭的優勢是即使 f 值偏低，也能拍出清晰俐落的照片，因此別害怕加大光圈拍攝。

／ 如果你只有望遠定焦鏡頭，還是可以拍攝廣角照片。請參閱第 118 頁的「50mm 拼接」技巧。

／ 變焦鏡頭可以下調到 f/20 或更小的光圈，但大概到 f/8 左右，拍攝的效果就會開始惡化。綜觀多種光圈設定，定焦鏡頭的繞射（diffraction）問題比較少。

／ 比起調整鏡頭，不如用雙腳來調整距離。最後不僅能拍出更好的作品，你的拍攝功力也會有所進步！

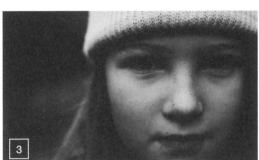

1 1/1400秒，f/9，ISO 160，50mm

2 1/200秒，f/5.0，ISO 800，85mm

3 1/320秒，f/3.2，ISO 320，40mm

4 1/4000秒，f/1.4，ISO 50，35mm

5 1/125秒，f/3.5，ISO 125，35mm

6 1/320秒，f/5.6，ISO 400，400mm

〔實戰練習〕
手機人像模式

在過去，若要以淺景深烘托主體，使主體從背景中跳脫出來，就必須動用昂貴的定焦鏡頭才拍得出這種畫面，但現在只要拿起手機，就能拍出類似的效果。

iPhone的「人像」模式可以拍出具有漂亮模糊背景的人像照，你可以善用這個優勢，減少畫面中會分散注意力的元素，達到強調主角的目的。如果你不是使用iPhone，也能利用Aviary或LightFX等應用程式來達到這種效果。

如何使用智慧型手機的「人像」模式（以iPhone為例）

1 開啟「相機」應用程式，滑到「拍照」和「全景」之間的「人像」模式，就在快門按鈕正上方。

2 將手機對準要拍攝的對象，距離應介於2至8英尺（約61至244公分）之間。如果太近或太遠，或是現場太暗，應用程式會提醒你要調整。

3 「人像」模式就緒後，「自然光」等光線效果名稱會變成黃色。滿意光線效果後，只要輕觸快門按鈕就能拍照。

4 如果你想試試不同的光線，可以滑動快門按鈕上方的「自然光」方塊，一共有「攝影棚燈光」、「輪廓光」、「舞台燈光」、「舞台燈光黑白」等選項供你選用。

我在漆黑的房間中利用窗戶透進來的光，拿 iPhone 3S 拍下了這張照片。
我利用光亮和黑暗的對比來突顯主角。

以 iPhone 4S 拍攝。畫面中，飄著薄霧的湖泊和天
光，與湖畔的主角相互輝映。

我用 iPhone XS 的「人像」模式拍下這
張照片。背景模糊化是亮點之一。

攝影技巧
林布蘭光

即使不使用人造霧,還是有許多方法可以營造氣氛和情境。在第101頁的例子中,施放煙霧的目的是要為汽車大燈的光線「塑型」,而為光線「塑型」正是這個技巧的重點所在。

為光線塑型

為光線塑型以及馴服光線難以捉摸的本質,是攝影師需精通的重要技巧。有幾種技巧可以提升人像照的氛圍,首先是「林布蘭三角光」(Rembrandt Triangle),接著會再介紹「眼神光」(catchlight)。

林布蘭光

「林布蘭光」得名於同名的荷蘭畫家、製圖家暨版畫家。林布蘭擅長處理三種媒材,不僅技法創新,創作量也驚人,是歷史上公認的偉大視覺藝術大師。他在畫作中採用的光線形式極具戲劇張力,有著濃厚的陰鬱無常氛圍。只要掌握大方向,這樣的效果相對容易營造。請看一下右邊的這張照片,尤其注意左眼下方的小三角形明亮區塊,這暗示著主光源來自另一側。

技巧

如果你從側面打光,光影會落在另一側。採用林布蘭光時,目標是要在另一側的臉頰上形成三角形的明亮區域。要是你發現陰影效果太暗,可以使用反光板,依照個人喜好「填補」陰影。這個打光技巧不需要昂貴的器材或高檔的相機,只要一盞燈就能辦到。

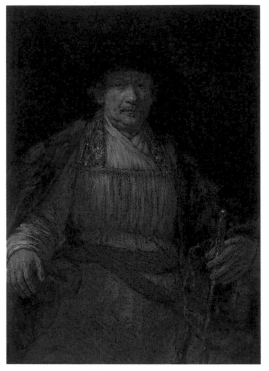

Wikimedia 授權使用

試著在人像照中運用林布蘭光。這種拍攝技巧只需要單一光源，相當容易學會，而且可以協助你「看見光線」，為作品注入氛圍。

在家試試看！

1 在家中找到窗戶面北的房間，無論在什麼時段，這個方位的窗戶都能引進均勻且漂亮的自然光。

2 務必遮住房間內其他窗戶透進來的光線，拉上窗簾應該就能有很好的效果。

3 將模特兒的位置安排在窗邊不遠處，臉與窗戶成45度角。自然光應該會照亮靠窗那側的臉龐，另一邊的臉頰應該會籠罩在陰影之中。調整模特兒的位置，直到你看見他／她的臉上出現代表性的三角形亮光。留意鼻翼及稍低處是否出現陰影。

4 讓模特兒靠近或離開窗戶一些，改變模特兒和光線的距離，就可以調整效果的強度。

　　找個朋友來幫你練習這個手法，你就能了解該注意哪些地方，進而能在拍攝人像照時開始發揮不同創意，就像本頁的範例照所展示的。

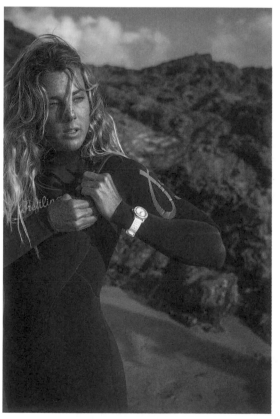

攝影技巧
眼神光

莎士比亞曾說：「眼睛是靈魂之窗。」這是事實，雙眼的確能透露不少訊息，一個人的情緒狀態時常可經由雙眼來窺知。我們的工作是要透過所拍的照片，左右觀看者的感受，因此，思考如何呈現拍攝主角的眼睛，就成了值得研究的課題，而這裡要介紹的技巧，目的就在於拍出有生命力的眼神。

讓主角的眼睛反射少量的白光，就會產生顯著的差異。這種「眼神光」（catchlight）之所以重要，是因為少了這種光線的話，人像照看起來會單調乏味，毫無生氣。比較一下接下

來的兩張人像照，左下方這張沒有眼神光，右頁那張則有眼神光加持。

照理來說，眼神光是容易「捕捉」（catch）的「光線」（light），不需動用特殊或昂貴的器材，只要有光源朝主角的眼睛照射即可。光源可以是人造光（像是相機的閃光燈），也可以是自然光（例如陽光）。如果在室內拍攝，保險的作法是將拍照位置安排在門窗附近，以便掌控自然光的方向。

技巧

試著找到面北的窗戶，這樣一來，無論什麼時候灑在臉上的光線都會是柔和而均勻的。照片的主角不必直視光源的方向，因為眼睛是球狀體，不管光源在主角的左邊或右邊，都能化成主角眼睛內的反射光，清晰可見。

主角離窗戶愈近，眼神光愈明顯。請在主角的眼睛中尋找眼神光，並適時指示主角左右擺頭或移動身體，調整到你滿意的狀態。

替代技巧

我時常利用圓形反光板來製造眼神光。眼睛是圓球狀，因此比起窗戶所形成的明亮小方塊，圓形眼神光的效果更理想。

方法是將主角定位在窗前，利用銀色反光板將光線反射到主角的眼睛和臉上。業界時常將此稱為「補」光。窗戶透進來的光線會使拍攝場景背光，並且在主角頭部周圍產生好看的「輪廓光」和「髮光」，這能讓主角從陰影中跳脫出來。

〔實戰練習〕
找尋眼神光

與朋友一同外出，試著用相機捕捉他們眼中閃現的眼神光。

比較照片中有眼神光和沒有眼神光的差別，你很快就能體會眼神光的重要性。大膽移動拍攝對象的位置，藉此改變眼神光的呈現效果。這是攝影指導的一種形式，有助於活絡現場的氣氛。以下提供幾種打光方式，每一種方式產生的光型和光的強度不盡相同，可供你自由運用。

打光方式

- **讓主角背對窗戶，在主角前方或任一側使用圓形反光板。**窗戶透進來的光線會經由反光板反射，照亮主角的臉龐而產生圓形的眼神光。
- **讓主角側對窗戶。**你可以引導主角轉動頭部或身體，調整進入其雙眼的光線多寡。
- **以閃光燈搭配反光板。**你也可以使用外接式閃光燈（或甚至火把）來製造眼神光。把光源放在主角的側邊或後面，再利用反光板將光線打到主角的眼睛。

攝影技巧
50mm 拼接／布雷尼瑟法（Brenizer Method）

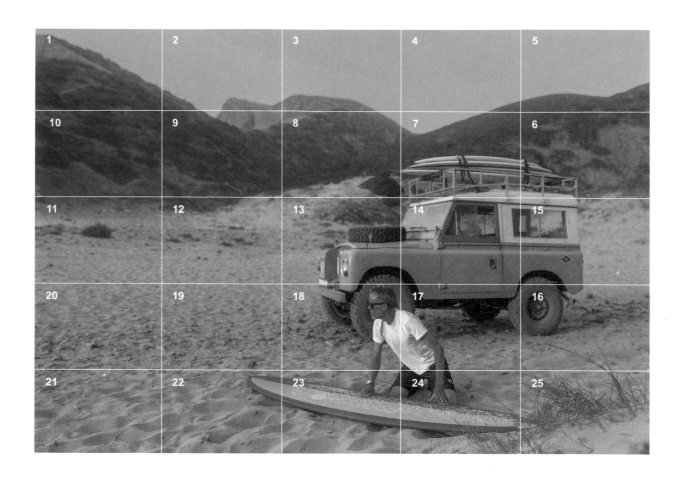

我的相機上時常裝著 50mm 的鏡頭，因為我最喜歡這種焦段。這種鏡頭輕巧便捷，其大光圈還能拍出漂亮的景深。我愛這種畫面。

然而，這種焦段的光圈還沒有大到能夠輕鬆拍攝大遠景和遠景，或是述說較複雜的故事。我大可以換一顆鏡頭，但還是堅持使用 50mm 的鏡頭，並搭配拼接手法，以數位相機拍出類似高規格影片的攝影作品。

採取這種技巧時，我會在原地將鏡頭左右移動，朝同一場景拍攝多張照片，並在準備發布照片前，將所有照片拼接成全景照。這種手法能帶來多種好處：

高解析度

將多張照片拼接成一張，能有效製作出超高解析度的影像作品，也就是說，你可以進一步輸出成大幅印刷品，也能裁切成一般照片的大小，這兩種作法都不會失去照片原有的高畫質水準。

景深

在這種焦距下使用大光圈拍攝，能夠拍出比廣角鏡頭看似更遠的失焦背景，使得主體更加顯眼。

嘗試利用「50mm 拼接」技巧來製作廣角的人像照。這種手法不只簡單直接，而且充滿樂趣。你也可以不斷精進這項技能，我就有一位朋友能把幾百張照片拼成一幅完整的影像作品！

〔實戰練習〕
拼接

1 選擇大光圈，例如將 f 值設為 3.2 以下。光圈愈大，效果愈顯著。

2 將拍攝對象擺在中央，快門按到一半，並且鎖住焦距或切換成手動對焦。接著，從左到右、由上至下拍攝整個場景，循序漸進地拍完所有照片（請參考左頁的範例圖）。每張照片的取景範圍務必稍微重疊。

3 拍完照後，將鏡頭切換成手動對焦，並對自己的手拍張照。之後將所有照片匯入 Lightroom 軟體時，這個簡單的步驟就能發揮作用。在 Lightroom 的底片顯示窗格中，這張照片如同空白影格，具備分鏡的功用，能在編輯過程中協助你辨識拼接專案的始末。

4 將記憶卡中的拍攝內容匯入後，所有照片會按照拍攝時間依序排列。位於空白影格之前的照片，都屬於同一個拼接專案，我只需要將這些照片全部選取，再按住 Ctrl ＋ M 鍵，就能指示 Lightroom 將這些獨立的照片拼成一幅全景照。

5 開始使用 Lightroom 的「照片合併」（Photo Merge）工具，將所有照片拼接起來。此時可能需要嘗試不同的投影法，讓系統能在完成算圖後產生最理想的拼接成果。

視覺深度

望遠鏡頭會壓縮距離，將背景中的元素往前景拉近。廣角鏡頭則會拍出相反的效果。

重點回顧

／ 如果你手邊只有望遠鏡頭，「50mm 拼接」是拍攝廣角照片的替代方法。

／ 這種手法能拍出高畫質且景深表現佳的檔案，而且失焦背景更具戲劇張力，拍攝效果比廣角鏡頭更理想。

／ 盡情享受其中的樂趣。拍好後可以寄給我，我很期待看見大家的作品。

攝影技巧
初階動態追焦

在拍攝汽車、腳踏車或其他車輛的轉場照片時，我希望觀看者能產生與主體一起移動的視覺感受。為了營造周圍物體擦身而過的感覺，我通常會運用幾種手法。

　　先從比較容易上手的技巧說起，也就是動態追焦。「追」是指沿著活動方向追蹤移動中的主體，並配合慢速快門和相機的實際轉向，製造動態的視覺感受。這是一種相對直接的拍攝手法，在維持主體對焦的同時，也將背景模糊化，具體作法則是調慢快門，相機的鏡頭緊跟著主體移動並按下快門。然而，拍攝時實際面對的移動主體五花八門，形形色色，每種情況都需要仔細思考。第122至125頁的專案演練將此過程清楚分解成不同的步驟，不妨動手試試！

> **小祕訣** ／ 動態追焦的關鍵在於調慢快門速度。快門開啟的時間必須夠久，才能產生背景模糊的效果，進而形成彷彿在移動的感覺。將快門調到 1/30 秒至 1/60 秒之間，相機就能在主體經過的同時，拍下背景模糊的畫面。

1/60秒，f/7.1，ISO 100

1/40秒，f/5.0，ISO 400　　　　　　　　1/600秒，f/8.0，ISO 400

〔實戰練習〕
用智慧型手機追焦拍攝

追焦拍攝（又稱追蹤攝影）原本是數位單眼相機獨享的專利，但現在只要有手機就辦得到。這項技巧沒有生硬的制式規則，也沒有速成之道，反覆嘗試並在錯誤中不斷調整是必經之路。大膽實驗，但別忘了享受其中的樂趣。如果你使用的是數位單眼相機，請參閱後續的詳細步驟說明。

1 與要拍攝的主體保持一段距離，並且穩住自己的姿勢，以便能由左到右（或反方向）追焦拍攝。儘管背景最終都會失焦而模糊，但務必記住，背景與主體在照片中占有一樣重要的地位！如果距離太近，主體便會填滿整個畫面，背景為整體視覺感受所帶來的成效就會大打折扣。

2 手機的相機必須設為手動模式。部分型號的手機可能需要搭配拍照應用程式，可以試試看 iOS 和 Android 版兼備的 Pro Camera by Moment（簡稱為 Moment）。

3 採用連續對焦，並將快門速度設在 1/30 秒至 1/60 秒之間。如果是在白天拍攝，應盡量調降 ISO 值。

4 大部分手機都能追蹤移動中的主體，並根據實際情況鎖住焦距。只要輕觸並按住焦點，螢幕頂端就會顯示「自動曝光／自動對焦鎖定」。如果不滿意曝光表現，則可上下滑動螢幕，加以調整。

〔專案演練〕

超動感：動態模糊

> **提案**
>
> + 拍攝動態模糊照片，為照片注入動態感受。

> **要求**
>
> + 雙手持穩。
> + 使用快門優先（又稱快門先決）模式。
> + 調慢快門速度。
> + 如果室外太亮，可以使用ND減光鏡。

> **目標**
>
> + 學習讓身體隨著逐漸靠近的主體適度移動。高水準的追焦拍攝作品除了需仰賴相機設定，拍攝當下的移動方式也同等重要。

本質上，照片屬於靜態影像，如果想拍出動態感，該怎麼做？有些我相當喜歡的照片，都是利用動態模糊效果來表現速度或移動感。這種效果可以為照片注入動感氛圍，或是營造時光流逝的感覺，比起以靜態或「靜止不動」的形式來拍攝同樣的主體，動態模糊的照片通常較受歡迎。

1

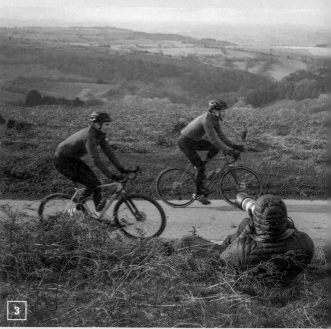

3

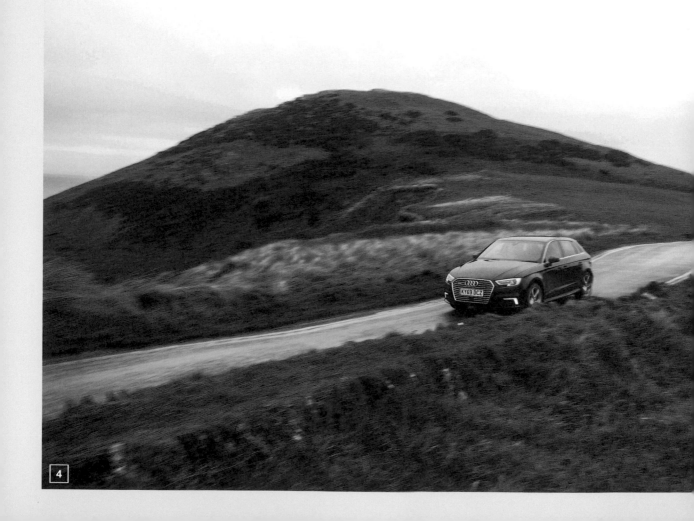

4

第1步　調好相機設定

　　動態模糊需要較長的曝光時間，因此你需要調慢快門速度，才能拍出想要的效果。將相機調成快門優先模式，這樣相機就會根據你所採用的快門速度，決定適合的光圈設定。

　　如果是在日正當中的中午時間拍攝，由於你調慢了快門，大量的光線會進入相機的感測器。這種情況下，你可能需要利用ND減光鏡來輔助，以免影像曝光過度。或者，你也能嘗試在傍晚時分拍照，此時的光線就不會那麼強烈了。

第2步　決定速度

　　主體移動的速度以及你想要的效果強度，都是決定快門速度的要素。這需要在反覆嘗試及犯錯中調整。假設你要追焦拍攝一部移動中的汽車，可以先使用1/100秒（甚至更短）的快門速度來拍攝，這樣應該就能拍出清晰的汽車和模糊的背景。

第3步　保持穩定

　　站穩腳步，膝蓋微彎，先嘗試以站姿來拍攝，有時我會坐在地上或半蹲。過程中，你應該要保持放鬆，但姿態穩定。雙手持穩相機，手肘往身體夾緊，並練習旋轉整個上半身，同時順暢地由左至右完成追焦拍攝。自認狀態穩定後，就能試著拍攝移動的目標了。隨著主體逐漸靠近，即可使用連續對焦模式來追焦並按下快門，完成拍攝。

第4步　一路跟隨

　　即使你已經放開快門按鈕，也務必要繼續對主體追焦，如同高爾夫球的揮桿或網球的揮拍動作需要力求完整一樣。這樣能確保動態模糊效果從頭到尾平穩流暢。

攝影技巧
進階跟拍

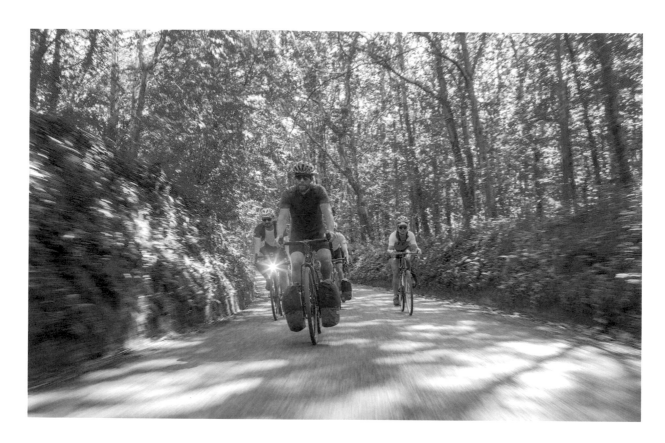

前面說明了追焦拍攝，現在我要介紹另一種在營造動態感時使用的技巧。

　　想要拍出這種照片，你必須在拍攝對象（例如一輛汽車）前方的前導車上拍攝。兩輛車必須等速前進，才能確保主體清晰且背景模糊。藉由這樣的模糊效果，就能營造出車輛在移動的感覺。

　　這種手法可以應用在任何移動中的車輛上。上面的照片是以自行車為例，但概念相同：一輛前導車以同樣的速度在那些自行車的前方行進。

放膽實驗

　　這項技巧涉及許多變動因素，你必須微調相機設定，同時也要調整車速和相機位置，才能拍出滿意的創意之作。不妨秉持實驗精神看待這個過程，雖然可能遭遇挫折，但也會充滿樂趣。

　　切記，相機可能不會每次都成功對焦，拍出清晰無比的主體。這項技巧的重點比較像是製造動的「感覺」，主體稍微模糊其實更能強化這種感受。勢必得經歷嘗試和犯錯的過程，才能熟悉這項技巧。一開始必定會先拍出一大堆不合格的照片，但隨著你不斷練習，相信就能漸入佳境。

跟拍作品很適合用來引領觀看者進入故事之中，營造快速移動和事態急迫的感受。如果是從後方跟拍，效果也同樣優異，而且從各方面來說，這個角度帶給觀看者的觀感其實更自然。

1 選用廣角鏡頭。因為鏡頭愈長，相機的晃動就更明顯，而身處車子後座的你，絕對不可能不晃動！不妨先拿24mm或35mm的鏡頭拍拍看。

2 根據你預設的移動速度去搭配快門速度，舉例來說，如果你要以40英里（約64公里）的時速前進，可以嘗試將快門速度調到1/40秒。將相機切換成快門優先模式，這樣一來，當你在跟拍的過程中改變快門速度時，相機就會隨之調整光圈的設定。

〔實戰練習〕
跟拍

3 在汽車後座進行拍攝時，盡可能壓低相機並保持穩定。愈是貼近地面，路面經過相機的速度愈快，模糊效果就愈顯著。這在業界俗稱road rush。

4 過程中隨時調整。我發現，拍攝時配備一組對講機相當好用，我可以透過對講機輕鬆地向駕駛下達指示，針對所要拍攝的汽車狀態進行調整，像是「油門放掉一些」或「時速拉高10英里（約16公里）」，諸如此類。

小叮嚀 ／ 若未取得許可，不建議在公共道路上嘗試這種拍攝手法。跟拍時，你也需要將自己安全地固定在前導車上＊。

＊千萬別掉出車外，下場絕對不會太好。

攝影技巧
電影感

簡單聊聊「電影感」（cinematics）。你覺得這是什麼意思？字典上的定義是：彷彿坐在電影院中看電影的那種氛圍。對我而言，這句定義的關鍵字是「氛圍」。

有沒有可能在靜態的照片中呈現電影般的氛圍（並傳達氛圍中隱含的深刻情感）？當然可以。在本節中，我要介紹煙霧，並說明如何製造煙霧、煙霧如何創造深度，以及為何煙霧是我營造電影般質感時非常愛用的手法之一。

煙霧

比較一下右頁施放煙霧前、後的兩張照片，那是西威爾斯一家小酒吧的一個角落。我想拍出溫馨的氣氛，特地請老闆點起蠟燭、點燃壁爐，但整個場景依然少了一點氛圍。我們在屋內施放了少許煙霧，再從窗外打入燈光，因為我想模擬陽光透過窗戶灑進屋內的效果，營造出「一天來到尾聲」的感覺。煙霧會讓透進來的光產生漫射，光線柔化後形成有如黃金時刻（請參閱第103頁）的視覺效果，而且明顯可見的光線或光束還會形成3D效果。觀看者可以「看見光線」，

畫面的深度、氛圍和情緒都因而更為顯著。

器材

如果你對這個技巧不太熟悉，在室內製造一層薄霧會是很有趣的開始。不需動用昂貴的器材，因為拍攝的場景是相對狹小的空間，不需要大量煙霧就能產生應有的效果。專業的特效煙機器要價不菲，使用較平價的煙霧機一樣可以拍出類似的成效。這類機器通常會打出大量煙霧（一開始往往濃厚到無法拍攝），但只要友人在一旁稍微「吹氣」就能吹散煙霧，製造出你要的效果。

另一種方法是購買噴霧罐。上網搜尋「煙霧罐」，就能找到不同廠商提供的各種相關商品。

> **小祕訣** ／ 煙霧能為場景注入新的具體元素，增添畫面的質感和深度。煙霧分子瀰漫在空氣中時，扮演著類似柔光罩的角色，不僅會驅散光線，也柔化了相機感測器所捕捉到的畫面。藉由煙霧，觀看者也能清楚光源的來向。

利用鏡頭光暈拍出如夢似幻的畫面

提案

+ 捕捉鏡頭光暈，為照片加上夢幻的朦朧感。

要求

+ 強烈的光源，例如陽光、路燈或閃光燈。
+ 廣角變焦鏡頭。
+ 沒有抗反射鍍膜的舊鏡頭。
+ 在鏡頭前遮擋光源的物體。

目標

+ 學著控制鏡頭光暈，並發揮創意，善用這種效果為照片加分。

融合鏡頭光暈的人像照，帶有一絲魔幻感。

　　鏡頭之所以會產生光暈，通常是因為與成像無關的光線來到鏡頭前面，因而被底片或感測器所捕捉，或是畫面中出現強勁的光源。這能在畫面各處產生明亮的多邊形特效，形成獨樹一幟的視覺效果，或是降低整體的對比度。鏡頭光暈通常算是影像瑕疵，但有時候，攝影師可以刻意在照片中加入這個元素，為畫面增添獨樹一格的感覺。

　　要拍出這類照片，你需要穩定可靠的光源，雖然這裡提供的幾張照片顯然都是以太陽為光源，但街燈或甚至低光源房間中的一根蠟燭，都能拍出光暈效果。我鮮少建議使用變焦鏡頭來拍攝，但在這種情況下，我會建議選用變焦鏡頭，因為固定焦距比較不容易拍出我們要的效果。變焦鏡頭的內部構造複雜，具有較多平面可供光線反射及折射。

正對太陽拍攝，能產生朦朧效果和輕微的假影。

以小光圈拍攝太陽，可拍出光芒四射的效果。

第1步　挑選合適的時間

　　直接朝著光源拍攝，但如果是朝著太陽拍攝就得額外注意。我認為，選擇在太陽仰角低的時段拍照效果最好，而且還能大幅降低失明的風險！

第2步　整備相機

　　卸下鏡頭遮光罩，因為遮光罩的功用正是阻擋視角之外的雜光進入鏡頭，減少鏡頭產生光暈的機會。

第3步　裝上鏡頭

　　使用廣角鏡頭。若能使用沒有抗反射鍍膜的舊款鏡頭，效果更好。

第4步　調整光圈

　　如果要拍出光芒效果，建議把光圈調小。光圈愈小，光芒效果愈顯著。不妨試著把光圈設為 f/22。

5

6

第5步　營造朦朧感

若要製造夢幻的朦朧效果，則必須使用大光圈來拍攝，例如將光圈調到 f/3.2，就能拍出清楚對焦的主體，同時將背景的細節模糊化。

第6步　思考光暈位置

光暈效果的強弱，最終還是取決於相機鏡頭所朝的方向，以及畫面中包含的元素。試著以主體擋住部分光源，拍出更有創意的構圖。

第7步　對焦

切換成手動對焦模式。朝向明亮的光源拍攝時，可能會發生相機無法對焦的狀況，此時不妨根據肉眼所見，做出最佳的判斷。

攝影技巧
雜亂的前景

攝影是 2D 作品（有 X 軸和 Y 軸），所以我總是試圖在場景中尋找可以充當引導線（leading line）的元素，在畫面中加入第三軸或第三個維度。在風景照中，引導線可以是河流、公路、海岸線或林木線，這些元素都能引領視線找到畫面中的主體。問題來了，我們要如何在構圖比較緊湊（例如同時出現多人）的畫面中創造深度呢？答案是：加入「雜亂的前景」。

我的祖父在我八歲時幫我上了人生的第一堂攝影課，當天的主題是「弄髒畫面」。他教我在前景中添加元素，聲稱這能讓原為 2D 的影像更有立體感，並且製造「紀實感」。這能給予觀看者一種彷彿身在現場的感覺，進而提升影像的真實感受。

以大光圈拍攝時，有助於讓前景中的元素失焦，以免喧賓奪主，搶了主角的風采。我喜歡用 f/3.5 來拍攝，並讓前景的元素極度靠近鏡頭，例如我為了拍上面這張母子一起種花的照片，我趴在一片植栽中，從花草之間朝他們按下快門。

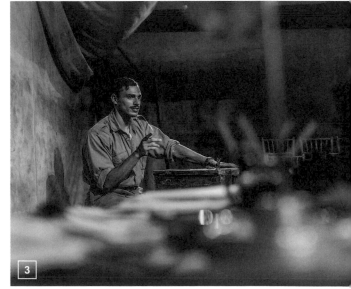

這裡還有幾個例子，在每張照片中，前景的元素或多或少充實了影像畫面。

1　從走廊往房間裡拍攝，這樣的視角能給觀看者一種「獲准窺探祕密」的感受，或使其感覺看到了也許不該看的地方。這張照片有種偷窺的視覺效果。

2　從人的背後拍攝，引領觀看者進入拍攝現場的情境。在這張照片中，我選擇用模特兒的手臂來「弄髒」畫面，同時也藉此將觀看者的視線引導到產品上。客戶是誰很清楚了吧！

3　在這張照片中，模糊的前景框住了畫面中的主角，形成「畫中畫」的效果。

Step 4　妥善編輯

　　歡迎來到後製修圖工作室！我真心喜愛這份工作的這個環節，因為到了這個階段，我才能真正處理拍攝日當天拍下的照片，實際動手將照片拼湊成故事。

　　本章會概略說明整個基本流程，像是從記憶卡將照片匯入Lightroom軟體、命名規則和資料夾的結構，以及使用評等制度。我也會介紹Lightroom的顏色分級功能，並說明如何建立預設集，以及加入復古的仿底片質感。最後，我會說明影像備份工作，內容相對詳細，但至關重要。

省時
整理照片

在動手編修照片前，你必須先將記憶卡或手機中的照片存到電腦上。

Lightroom

　　大致說明一下我將照片從記憶卡匯入 Adobe Lightroom 的工作流程，這是我最愛的影像編目軟體。不論是檢視、維護，還是編修照片，Lightroom 都是我至今用過最棒的軟體，甚至還能搭配 Photoshop 一起使用，以便對照片執行更進階的後製作業。

　　這款強大的軟體具有七種主要模組，包括「圖庫」（Library）、「編輯照片」（Develop）、「地圖」（Map）、「書冊」（Book）、「幻燈片播放」（Slideshow）、「列印」（Print）和「Web」，但老實說，我只使用過前兩種！

圖庫

　　「圖庫」模組是管理所有封存檔的地方，也是你從相機或手機匯入照片時，檔案的第一個落腳處。匯入一個編目（catalogue）的照片數量並沒有上限，所以將所有封存檔放在同一個編目中，乍聽之下或許相當方便。不過，以前我將所有檔案存放在同一個編目中時，曾經發生軟體運作速度緩慢的問題，況且要是軟體故障，所有封存檔可能就此付之一炬，因此我建議分別為每個攝影專案開設專用的編目。

儲存編目

　　我會為每個攝影專案建立新的編目，並儲存到兩個地方：先存到 Dropbox 資料夾（等同於存一份在硬碟中），再存一份到雲端備份。這樣一來，我就能在不同電腦上工作，而且不論我在哪部電腦或哪個地方處理照片，編目都能保持同步。由於編目一律都會儲存至雲端，所以我在工作室使用 iMac 所做的任何變動，家裡 MacBook 中的檔案也會同步變動。

命名規則

　　每個編目都遵循一致的命名規則：

> WORK- 年份月份 - 客戶 - 廣告企畫名稱

　　例如：

> WORK-201805-AUDI-RWANDA

　　將 Raw 檔素材儲存到 NAS 外接硬碟時，我會依循同一套規則來命名檔案，之後檔案會由 NAS 自動上傳至 Amazon Cloud Drive（詳細介紹請參閱第 159 頁）。

　　每個攝影專案的資料夾中，我會另外開設下列的 4 到 5 個資料夾，來儲存原始 Raw 檔和完成編修的照片，方便日後取用。

> CAPTURE：所有 Raw 檔都會匯入到這個資料夾
> DRONE：存放空拍照或影片
> 2500px：編修後儲存成這個規格的 JPEG 檔
> 4000px：編修後儲存成這個規格的 JPEG 檔

　　先把記憶卡或手機的照片匯入「Capture」資料夾，以便開始使用 Lightroom 來編輯。此時，很適合仿效上方所述的命名規則，為檔案重新命名：

> 年份月份 - 客戶名稱 - 攝影專案名稱 -01.JPG
> 年份月份 - 客戶名稱 - 攝影專案名稱 -02.JPG
> 年份月份 - 客戶名稱 - 攝影專案名稱 -03.JPG

　　保持井然有序，工作起來自然開心！

挑選照片

開始修圖或調色前，我們需要先篩選出當次拍下的最佳作品。這個步驟俗稱為「挑片」，我通常會檢視照片三遍，將檔案去蕪存菁。

第一遍

將 Lightroom 切換到「放大檢視」模式（Loupe mode，按一下鍵盤上的「E」鍵），並使用方向鍵首次瀏覽「Capture」資料夾中的所有照片。這一道程序相當仰賴直覺，換句話說，這個階段不需考慮太多，只要判斷「可以」或「不可以」即可。這樣的構圖可以嗎？可以。對焦表現呢？不可以。快速瀏覽每一張照片，按「P」鍵留下合格的作品，按「X」鍵淘汰不合格的檔案，例如誤拍或失焦的照片等等。

第二遍

接著，按一下小旗標符號，根據上一輪的結果來篩選編目。此時，Lightroom 只會顯示你選中的照片。現在請重新檢視這些檔案，將你最喜歡的照片評為一顆星。過程中，或許你會發現自己在上一輪中針對同一主體挑選了多張照片，而現在你需要更仔細地檢查，選出你最喜歡的版本。

第三遍

看完整個編目中剩下的照片，並找到值得你標上一顆星的作品後，回到「方格」檢視模式（Grid view，按一下鍵盤上的「G」鍵），進一步篩選圖庫的照片。現在要檢視第三遍，

更仔細地審視你挑選的每一張照片。去除重複的照片，並將最滿意的作品標為兩顆星。

顏色標籤

這時，我要利用顏色標籤，按照第40至45頁所介紹的鏡位，把兩顆星的照片分門別類。

- 紅色代表旁跳鏡頭（按鍵盤上的「6」）
- 黃色代表特寫鏡頭（按鍵盤上的「7」）
- 綠色代表中景或近景鏡頭（按鍵盤上的「8」）
- 藍色代表遠景鏡頭（按鍵盤上的「9」）

建構故事時，如果我需要一張旁跳鏡頭的照片，就能以這個鏡位類型為條件來篩選整個編目。

省時

雖然前置準備很繁瑣，但是當你需要處理大量的照片，而且希望能快速找到需要的檔案時，這些步驟就能在時間管理上發揮極大的價值，尤其是幾個月後，如果你還需要回過頭去使用某個編目的內容，感受會更明顯。

客戶或雜誌社時常需要尋覓特定風格的照片，此時就會找上攝影師。如果你能建立起一套檔案管理機制，即便已經過了好幾個月，你還是能相當快速地找到適合的照片，節省寶貴的時間。切記：對自由工作者來說，時間就是金錢。

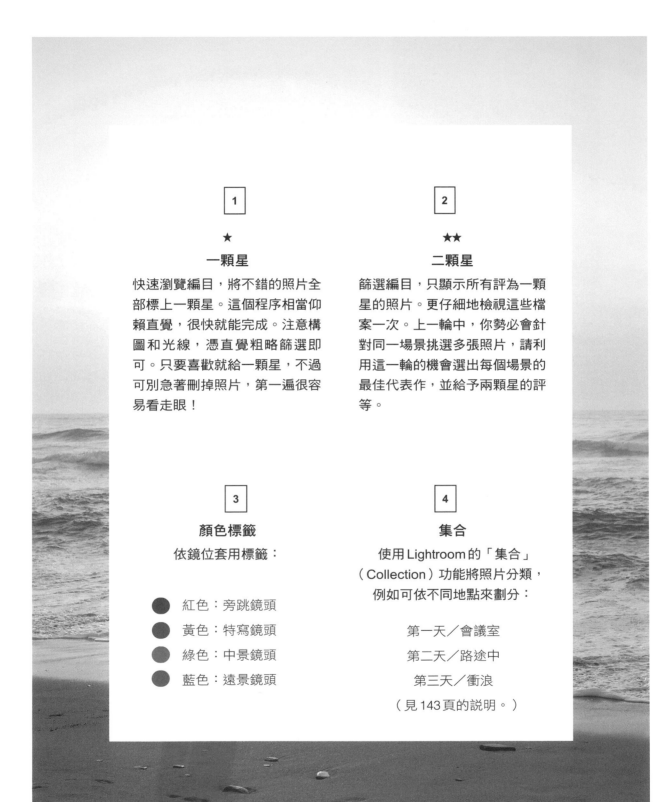

1

★

一顆星

快速瀏覽編目，將不錯的照片全部標上一顆星。這個程序相當仰賴直覺，很快就能完成。注意構圖和光線，憑直覺粗略篩選即可。只要喜歡就給一顆星，不過可別急著刪掉照片，第一遍很容易看走眼！

2

★★

二顆星

篩選編目，只顯示所有評為一顆星的照片。更仔細地檢視這些檔案一次。上一輪中，你勢必會針對同一場景挑選多張照片，請利用這一輪的機會選出每個場景的最佳代表作，並給予兩顆星的評等。

3

顏色標籤

依鏡位套用標籤：

● 紅色：旁跳鏡頭

● 黃色：特寫鏡頭

● 綠色：中景鏡頭

● 藍色：遠景鏡頭

4

集合

使用 Lightroom 的「集合」（Collection）功能將照片分類，例如可依不同地點來劃分：

第一天／會議室

第二天／路途中

第三天／衝浪

（見143頁的說明。）

Lightroom 軟體的「集合」功能

一旦完成星級評等並為所有照片加上顏色標籤，你就可以使用 Lightroom 的「集合」功能，把照片分門別類，而不需要在硬碟上移動照片。

集合是虛擬的資料夾，如果你需要因應客戶、社群頻道或個人網站的需求，從拍攝專案中擷取合適照片，這個功能就相當實用。

另外，我還要簡單提一下「智慧型集合」（Smart Collection），這是系統根據特定條件自動彙整的集合。通常我會搭配顏色標籤來使用這項功能，根據鏡位類型整理編目中的檔案，並將智慧型集合儲存在名為「鏡位類型」（或許你早就猜到！）的集合群中。

1 按一下「集合＋」（Collections＋）建立新集合，並加以命名（例如：網站用圖、Facebook 貼文等等）。

2 勾選「設為目標集合」（Set as target collection）方塊，並返回「放大檢視」模式（按「E」鍵），接著使用「B」鍵，將照片新增至你新建立的集合。按住 Shift＋Tab 鍵可以隱藏所有面板，將檢視區最大化。

3 在「方格」模式中選取所有照片（Cmd＋A），然後按「N」鍵，就能在「篩選」模式（Survey mode）中顯示你所選取的照片。

4 你能隨意拖曳照片，重新安排照片的順序。此時，你會開始明白不同照片搭配起來是什麼感覺。我喜歡按兩下「L」鍵關掉背景光，減少背景的干擾。

〔實戰練習〕
建立集合

5 如果要移除任何不需要的照片，可按一下照片右下角的「X」。別擔心，照片只是從你目前的檢視畫面中移除，不會直接從 Lightroom 和你的磁碟中刪除。

6 任意移動照片，看看哪種組合效果最佳，並根據案子的需求，進一步選出最適合的照片。左頁是一則 Facebook 貼文的例子，在那個案子中，我決定使用三張照片來呈現：一張廣角照、一張特寫、一張中景鏡位。這三張照片放在一起能形成饒富趣味的故事，應該能吸引觀看者一探究竟。

調色
基本調整

在編目中篩選照片後，你就能使用Lightroom
的「編輯照片」模組，開始處理照片。實際動
手編修之前，我習慣先構想照片最終的樣貌，
而不是毫無目標地拖拉滑桿。照片的編修方向
需要以幾個因素為基礎：

● 照片在故事裡的位置
● 場景的光線條件

　　我要使用Cool & Vintage專案中一張在削
板室內所拍的照片來舉例說明。現場的光源是
日光燈，由於這樣的光線條件與理想相差甚
遠，因此我想從這張照片開始修起。

　　日光燈屬於冷白光。整個場景相當工業
風，甚至有點科幻感，所以調色時，理應在這
個方面多加琢磨。

　　另外，我也要思考這張照片預計放在故事
的哪個位置。看了分鏡腳本後，我知道這系列
作品的結尾會是一張日暮時分的沙灘照，夕陽
的橘色和粉紅色彩霞會使整個畫面無比迷人。
那麼，該如何襯托這種橘色和粉紅色交融的配
色呢？

　　查一下色輪就能發現，橘色的對面是藍
色，而藍色是日光燈的色相。藍色和橘色為互
補色，所以搭配起來的效果會很不錯。

在色輪中，互補色位
於彼此的正對面。

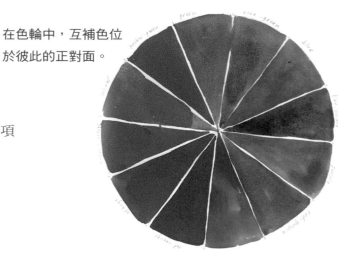

以下從面板的最上方開始，依序介紹各項
工具：

1 色階分布圖（Histogram）
2 基本功能（Basic）
3 色調曲線（Tone Curve）
4 HSL
5 分割色調（Split Toning）

色階分布圖

基本上，「色階分布圖」面板就是一張顯示照片各部位亮度的示意圖。色階分布圖左側顯示照片的昏暗區域（最左邊為黑色），右側顯示明亮區域（最右邊為白色），中央則顯示中間調。

從右下方的色階分布圖可以看出，雖然這是一張滿暗的照片（分布型態偏向左側），但由於亮部在色階分布圖靠近邊緣的區域明顯流失（彷彿遭到「剪裁」），因此只要在Lightroom中按一下色階分布圖右邊的三角形來「顯示亮部剪裁」（Show highlight clipping），就能比對照片，了解哪些地方過亮。左頁的照片中，這個現象是畫面中央的日光燈所致。

剪裁的意思是，由於光線太亮，致使沒有影像資訊可以顯示（反之，若缺少光線則會導致暗部遭剪裁）。照片一旦曝光過度，亮部就時常發生這種狀況，導致照片有一大片缺少細節，無疑是個問題。

範例照中間偏右的天空淡到近乎白色。幸好Raw檔格式允許這樣的失誤，只要攝影師善用亮部滑桿，往往就有機會重新顯現照片的細節。

基本功能

我通常會使用「色調曲線」和「HSL」面板來微調顏色，只有在需要平衡暗部、重現亮部、加重黑色、降低清晰度，以及調降飽和度時，我才會使用「基本功能」面板。

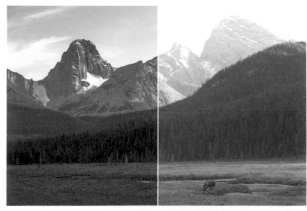

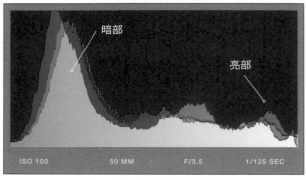

暗部

亮部

ISO 100 50 MM F/3.5 1/125 SEC

對顏色的調整，大部分都是在「色調曲線」面板中操作。不妨將色調曲線想像成進階的對比度滑桿，能讓你微調照片中特定色調的亮度。

我也會使用RGB曲線，淡化照片較暗區域的色澤。如果使用表面無塗料的紙材來印刷照片，由於紙張會吸收墨水，昏暗處看起來可能會有點褪色。我喜歡這種效果。不過，要是照片只會在螢幕上呈現，我就需要模擬這種褪色的效果，而色調曲線能幫我做到這一點。

套用S型曲線是另一種常見的手法。過程中，你可以操控曲線的形狀，將下方三分之一線條往下拉，並將上方三分之一的線條往上拉，使曲線形成有如字母「S」的外觀，這樣能強化照片的暗部，同時提高較亮區域的亮度。基本上就如同右頁的範例照所示，這麼做能為照片增添對比，使畫面更有張力。

調整下半部曲線會影響照片的暗部，調整上半部曲線則會影響亮部。

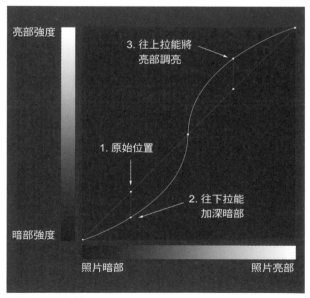

套用S型曲線

HSL面板分別指色相（Hue）、飽和度（Saturation）、明度（Luminance），可以個別控制不同的顏色，除了功能相當強大，調整過程也相當有趣。

色相

這個滑桿能以漸變的方式改變顏色，例如能把綠草變成黃色，或是將人像照中的橘色調整成粉紅色，移除皮膚的橘色色偏（鎢絲燈泡所造成），達到修正效果。

飽和度

飽和度是指顏色的強度。這項要素能影響觀看者從照片中感受到的情緒，具有舉足輕重的地位。一般而言，飽和度高的顏色能傳達較輕鬆的情緒，而黯淡、低飽和度的顏色則給人憂心或難過的感受。

明度

明度是指顏色的亮度。只要我想讓照片中的顏色「鮮明」一點，這個滑桿（以及「飽和度」滑桿）就是我最常使用的調整工具。

在右頁的範例中，我改變了膚色的色相和明度，使我的主角從背景中跳脫出來。我微調了左邊照片的「色調曲線」，因此你可以看到主角的皮膚稍微偏藍。拉高橘色和黃色的明度並微調色相，都有助於將這位衝浪好手的膚色恢復到正常色澤，使他能從依然偏藍的背景中脫離出來。

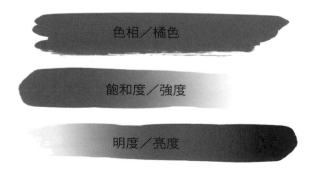

分割色調

　　「分割色調」面板隱身在「HSL」和「細節」面板之間，是很多攝影師時常忽略的功能。這其實可以理解，因為如同剛才所述，Lightroom中有其他多種方式可以調整照片的顏色，為什麼還需要這個選項呢？

　　基本上，「分割色調」只是一種在照片亮部和暗部增添不同顏色的功能，主要功用是幫照片增加色調。照片的色調一變，氛圍也就隨之轉變，如果要改變觀看者對照片的感受，色調是很重要的因素（請參閱第80至83頁）。

分割色調：注意這張樹葉照上半部（分割色調）和下半部的顏色差異。我為暗部加入偏冷的藍色調，使流水變成不同顏色。

原照缺乏對比。

S型曲線讓照片亮眼不少！

膚色看起來偏藍，不太自然。

調整色相和明度後，膚色正常多了。

快速鍵

／Tab：隱藏／顯示側邊面板，需要時可加大工作空間。

／L：將照片以外的區域調暗。我習慣將原本預設的黑色背景調成白色，原因是我時常在列印的照片周圍加上白框，這樣的設定能讓我掌握照片襯著白色背景的感覺。

／F：全螢幕預覽。

／I：切換所顯示照片左上角的影像資訊（標題和中繼資料）。

〔專案演練〕
欣賞底片相機拍出來的色調

<div>

提案

+ 以底片相機拍照，並觀察類比攝影所拍出來的效果和顯色不均的現象。

要求

+ 底片相機和一卷底片，請根據你要拍的對象挑選底片。
+ 開放的胸襟。大膽實驗，擁抱不完美。

目標

+ 嘗試以底片相機拍照，學著欣賞底片沖洗的不穩定因素，這樣你才能在編修數位檔案時，調製出獨一無二的影像色調。

</div>

暫且逃避一下編修數位照片的技術層面，簡單聊聊拍攝「復古」底片照的重要性。在現今的時代，用底片相機拍照似乎與我們的直覺背道而馳，但我堅信，這能提升你拿數位單眼相機拍攝的功力，以及你在「數位暗房」中處理照片的技術。

相信你一定不願意在修圖時，一味仰賴所有人都在使用的現成預設集。不妨動手拍幾卷底片，好好研究一下沖洗出來的成果，並在編修數位照片時，運用你從傳統照片中得到的收穫。如果要知道如何模擬底片的顯影效果，請看150頁。

第1步　選擇底片

挑選底片就相當於有效設定ISO感光度（這會影響照片沖洗後顯現的顆粒感和細節多寡），甚至連顏色和色調，都在你真正按下快門之前就已經決定。舉例來說，Kodak Portra能拍出逼真的自然膚色，是許多人拍攝人像照的愛用款；Kodak Ektar 100則能呈現漂亮的鮮豔色相（尤其藍、紅色調），是拍攝風景和建築時的首選。

第2步　欣賞不完美

以底片相機拍攝的話，很有可能沖洗出顯色不勻稱的照片，尤其如果使用老舊的相機，捲片器無法正常運作或外殼破洞時，更是如此。要是底片「漏光」，照片上就會出現不該有的痕跡和瑕疵。有時成果絕佳，有時不盡理想，但這就是底片相機的魅力所在，我就愛這種無法預測的特質。這樣的照片富有生命力，自然不做作。值得注意的是，這裡所說的這類「瑕疵感」，其實影響了現今IG上廣受歡迎的多款濾鏡。

底片顆粒和特效簡介

在前一個專案演練的基礎上，我們來看一款 Exposure Software 推出的同名軟體：Exposure。我通常會使用這款軟體來為數位照片加上仿底片的潤飾元素，例如漏光和顆粒感。

現今，智慧型手機和數位相機十分普及，不管是誰，輕鬆動一動手指就能隨處拍照，只不過，這些數位產品時常矯枉過正，拍出過度美好的效果。數位裝置產出的照片，缺少了傳統照片的朦朧感、模糊感和不均勻感，也顯得缺乏情感。

雖然 Lightroom 軟體的「編輯照片」模組已經提供了「顆粒」滑桿，但我發現，這個功能施加在整張照片上的顆粒太過均勻，除了畫面看起來很造假之外，也可能顯得紊亂。

觀察一下右頁那張使用 Kodak 400TX 底片拍出來的照片，不難發現暗部和中間調的顆粒感比亮部更明顯。

Exposure 軟體可以根據照片的色調範圍，在畫面的不同部位加入顆粒感，更自然地模擬傳統底片的拍攝效果。換句話說，你可以只對暗部增加顆粒，而不影響到亮部，反之亦然。

不僅如此，如果你想在數位檔案中製造漏光特效，Exposure 也是很棒的選擇。接下來的實戰練習會帶領你操作這個軟體，體驗此項功能。

〔實戰練習〕
加入漏光特效

1 在 Photoshop 中建立新圖層，接著使用「油漆桶」（Paint Bucket）工具將圖層填滿黑色。

2 在 Exposure 中開啟檔案並關閉所有面板。

3 打開「覆蓋」（Overlay）面板，選擇光線效果。裡面有各式各樣的漏光特效，雖然對我來說，大部分特效都有點「重口味」，但我的確相當愛用「側邊」（Side）這個系列。

4 選擇你喜歡的特效，套用到黑色圖層。

5 回到 Photoshop，選取漏光特效所在的圖層，然後依序選擇「影像」（Image）＞「調整」（Adjustments）＞「去除飽和度」（Desaturate），接著將圖層效果變更為「濾色」（Screen）。這樣就能移除顏色和背景，為照片加上漏光特效。

6 如果你將特效套用到多個不同的 Photoshop 圖層，就可以擁有更多的調整彈性，像是移動、翻轉、調降不透明度等等。

建構故事

截至目前，我們已經依類別套用顏色標籤，將照片分門別類，方便我們依鏡位類型快速取用照片，而且照片也已經調色完成。接下來是編修程序的最後一個環節，也就是結合不同鏡位的照片，完整地述說故事。

從一開始，我們就確立了「情節」，清楚故事的發展脈絡。我們決定了地點，也找好主角，在這兩件事情結合後，就能安排事件。主角最大的渴望是前往完美的浪點，找到心目中理想的沙灘。該沙灘在葡萄牙，對他來說，「無法抵達目的地」是實現這個目標的阻礙。對此，客戶Cool & Vintage的產品Land Rover能助他一臂之力。在這樣的框架下，我們就能建立起故事的架構：開場、過程和結局。

開場

　　一開始的場景就在這位衝浪行家的削板室，這一幕等於介紹了這位主角，並透露他的生活型態。雖然生活型態的種種細節尚未明朗，但畫面中已有線索可循。

　　接著，鏡頭往前移動，除了拉近觀看者和主角的距離，也揭露了手工削板的工作。我喜歡角落那堆切下的廢料。

　　鏡頭進入塗裝室，此時的照明條件已經大幅改變，有利於從人工照明的削板室，順暢地過渡到翻頁後的自然光場景。

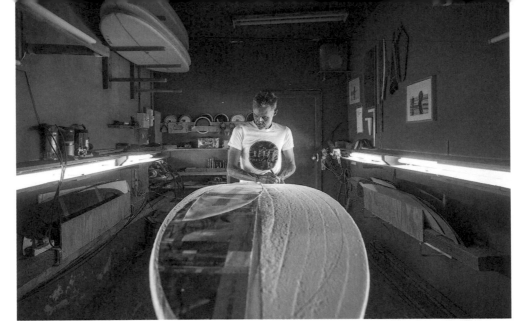

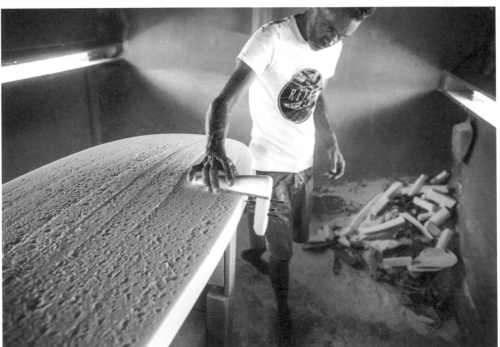

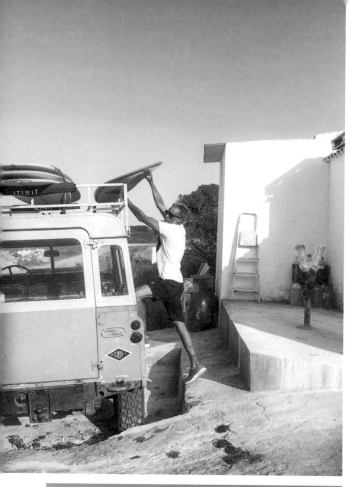

　　接著，我們的主角必須啟程前往海灘，而Land Rover——幫助主角實踐生活型態的工具——在此時登場。我大可以直接放一張Land Rover在路上行進的英姿，但是我請丹哥把衝浪板放到車頂上，這樣削板室的場景和Land Rover就能銜接起來，故事可以更流暢地推進。

　　穿插幾張車內的照片，就能「把觀看者帶上車」，一起出發。

　　放一張跟拍的照片能增添迫切感。你可以看到動態模糊的效果，得知車子正在路上奔馳。我把這張照片轉成黑白照，進一步強化了這股急迫感。在一連串彩色照片之中，這樣的安排或許有點奇怪，但從另一個角度來說，這代表觀看者一定會注意到這張照片，並充分體會到時間的緊迫。

　　空拍照呈現了整體的地理景觀，同時建立起Land Rover與海洋的連結。

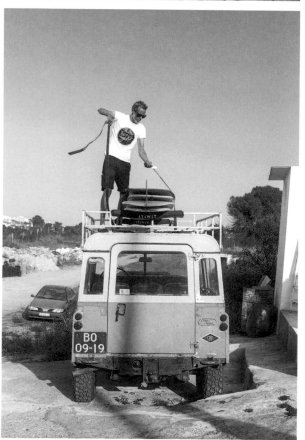

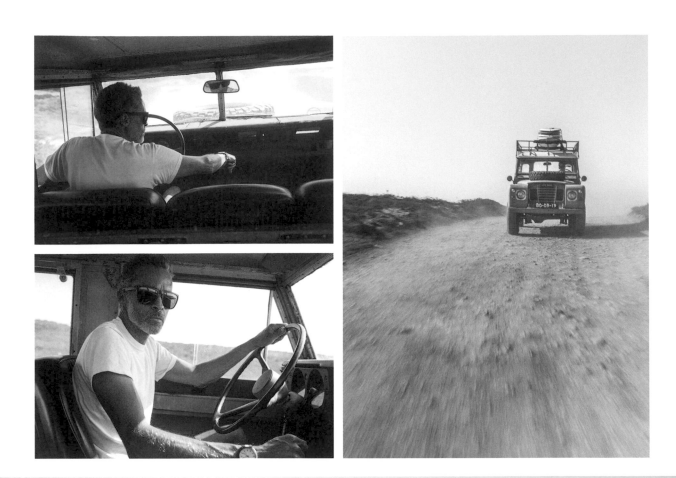
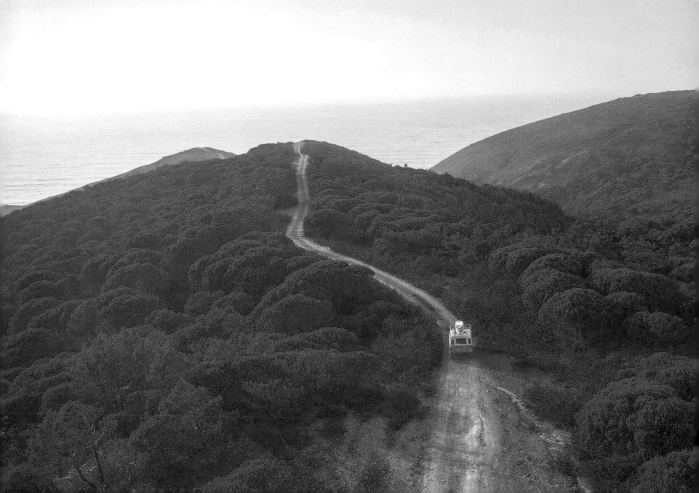

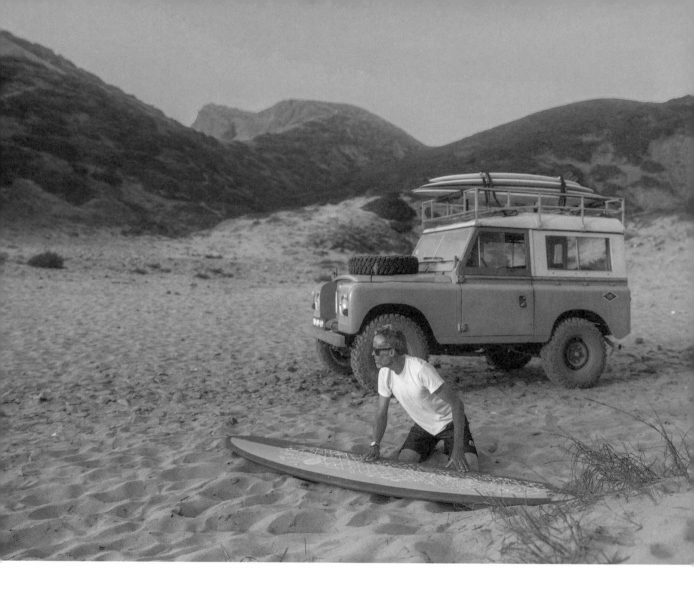

結局

作品開始進入尾聲，視覺焦點從主角逐漸轉移到沙灘場景。這張拼接照有助於引導觀看者的注意力。我喜歡丹哥望向太陽的姿態，他的舉動透露出急迫感，讓人打從心裡理解他很希望盡快下海，把握寶貴的衝浪時間。

我從 Land Rover 車上拍下一張丹哥在為衝浪板上蠟的照片。下一張照片中，我在車外拍下他往大海走去的身影，這些照片串起了不同場景，將故事慢慢往前推進。

此時，黃金時刻（請見第 103 頁）的衝浪照登場，畫面美不勝收。丹哥總算趕上時間，滿足了心中的渴望。橘色和粉紅色是整個畫面的主色調，給人舒坦療癒的感覺，與先前趕路的匆忙感形成鮮明對比。整張照片散發出歡樂和滿足的喜悅。

最後一幕是丹哥回到車邊，望著大海回想這一天的經過。這張照片攝於藍色時刻（請見第 103 頁），畫面色調轉變為一開始削板室的藍色。首尾呼應，還記得嗎？這類色調也給人沉思和冷靜的感受……為完美的一天劃下句點。

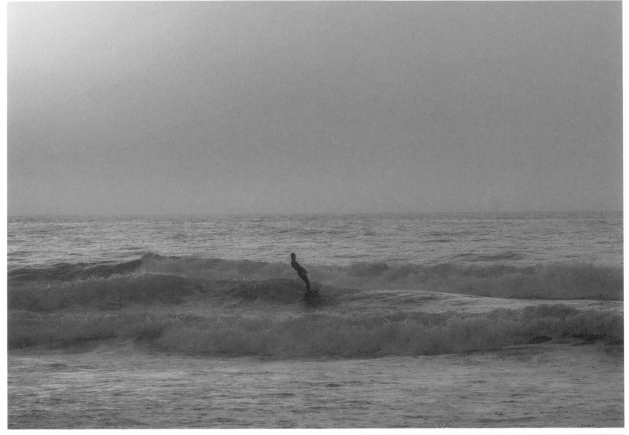

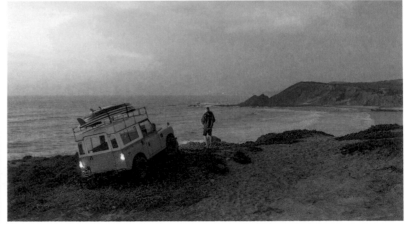

一定要備份！備份！備份！

在數位攝影領域中，攝影師可以分成兩類：曾遺失檔案的攝影師，以及未來某天會遺失檔案的攝影師。這是現實中殘酷但不爭的事實。

然而，焦慮和壓力並非來自備份檔案本身，持續不斷地管理數之不盡的數位檔案，尤其當這些檔案通常四散於多台電腦，儲存在多個不同的位置，更是令人筋疲力竭。本節會詳細分享我這幾年來結合NAS網路硬碟、Amazon雲端儲存服務及Dropbox，不斷改進的備份流程。我的檔案會自動備份到這三個不同的位置，而透過這一連串的檔案儲存作業，我得以隨時隨地快速取用過去留存的照片檔案。或許這套方法無法與你的工作需求百分之百吻合，但我相信它或多或少能運用到你的工作流程中。

先決條件

從資料管理的角度來說，我對備份工作主要有四項要求：

- **儲存空間分散於不同位置。**這聽起來或許有點誇張，但即便你將照片儲存在家裡的好幾個硬碟裡，萬一房子失火或遭小偷，麻煩就大了。
- **自動化備份。**我不希望還要時時提醒自己將檔案分別備份到三個位置。我希望系統能自行完成。
- **照片要能立即取用，**不管我在家裡、工作室，還是在拍攝現場，都要能像從硬碟中存取照片一樣便利。
- **住家和工作室的檔案必須自動同步。**我在任一處所做的變更，其他位置的相應檔案都要如實反映。

釐清個人習慣

靜下心來釐清你心目中理想的工作方式，這是建立工作流程以滿足個人需求的關鍵。歷經好幾年所養成的工作方式和習慣很難改變，因此，如果能依既有的工作方式量身打造備份程序，就會簡單許多。

我的拍攝工作可以分成以下幾個步驟：

- 前往拍攝現場
- 第一天拍攝：一天結束後備份照片
- 第二天拍攝：一天結束後備份照片
- 收工回家：開始在筆記型電腦上修照片
- 進工作室：將筆記型電腦上的檔案傳輸到桌上型電腦，並在桌上型電腦上處理照片。
- 回家：繼續在筆記型電腦上處理檔案。
- 將檔案交給客戶
- 將檔案歸檔留存

從上面的清單可以知道，我的活動範圍主要集中於三處：拍攝現場、住家、工作室。另外，我會在兩台裝置上工作（筆記型電腦和桌上型電腦），所以在照片編修期間，所有位置和裝置上的檔案都必須保持同步。

依編目管理

如前所述，我主要使用Adobe Lightroom軟體來編輯及管理檔案。我會為每個拍攝案建立專屬的編目，並儲存到Dropbox，無論我在哪台電腦或哪個地方工作，編目內容都能保持同步。由於我將編目儲存於雲端，因此在工作室使用桌上型電腦對照片所做的調整，都會同步到家裡的筆記型電腦。

外出拍攝備份流程

在外拍攝期間，我會嚴格遵循以下儲存／備份流程：

- **拍攝地備份1**
 拍攝的照片存到CF記憶卡，每天使用不同張記憶卡。
- **拍攝地備份2**
 回到飯店後，將照片存到筆記型電腦的硬碟。
- **拍攝地備份3**
 額外備份到SSD硬碟。

出門在外期間，這種臨時的備份程序既方便又有效，但換成攝影棚／歸檔環境後，成效會大打折扣。以前我曾經手動備份到多顆硬碟，但儲存容量很快就滿了，導致需要購買新的硬碟。更糟的是，我忘記落實眾多備份檔案的維護作業，導致檔案之間不再處於同步狀態，而且萬一日後需要取用以前的照片，也會相當麻煩。

能從不斷擴充的照片存檔中快速找到需要的檔案，其重要程度與備份工作不相上下。記

住，時間就是金錢。

居家備份流程

我在家和工作室都會使用NAS（Network Attached Storage，網路連接儲存裝置）儲存檔案，這就是連上網路和網際網路的大容量硬碟，能在沒有人力介入的情況下，自行執行基本操作（例如備份檔案），算是半智慧型工具。只要接獲指令，NAS就能迅速執行作業，即使你關閉電腦，NAS依然能正常運作。由於NAS連上網路（透過我的Wi-Fi路由器），因此我能透過Wi-FI網路加以存取。NAS就像沒有連接線的硬碟一樣！

NAS與一般外接硬碟的另一項差異，在於NAS是由多個硬碟組成RAID（容錯式磁碟陣列，全文為Redundant Array of Independent Disks）共同運作，例如我工作室的16 TB NAS就是由四個4 TB的硬碟所構成。RAID會隨時確認所有硬碟的資料均已複寫，萬一其中某個硬碟故障，資料就能儲存到其他硬碟。如果真要形容，這就像是備份的備份，雙重保障。

我在家工作的備份流程如下：

- 居家備份1

 家中NAS：手動

 一從拍攝現場回到家中，我就會把筆記型電腦上的照片複製到家裡的NAS，方法就和使用外接硬碟差不多，只不過NAS能透過Wi-Fi網路存取，不必插任何線到電腦上就能複製。Mac的Finder應用程式中會直接挑出NAS，只要把資料夾整個拉過去就好。

- 居家備份2

 雲端儲存：自動

 檔案全數複製到NAS後，NAS會偵測到檔案，並隨即快速連線，開始將照片上傳到我的雲端儲存帳戶。我使用的雲端儲存服務是Amazon Prime Photos，因為該服務提供無限照片儲存容量。

- 居家備份3

 工作室NAS：自動

 這個自動備份程序在一夕之間就能完成。家裡的NAS會將新檔案複製到工作室的NAS，隔天早上我進工作室後馬上就能取用。

 由於我會在兩個地方工作（家裡和工作室），因此需要這兩處的資料隨時保持同步。白天在工作室編修的檔案，必須同步到家裡的NAS，反之亦然，這樣我才能在兩台電腦及兩個地方順暢無礙地工作。

 家裡和工作室的NAS能透過網際網路「溝通」。兩邊的NAS會比對各自檔案的日期／時間戳記，並找到需要更新的檔案，同步處理成較新的版本。這個過程稱為「雙向同步」。換句話說，我可以在這兩個地方變更檔案內容，而NAS硬碟會自動為我更新檔案。

軟硬體需求

/ 2部16 TB的NAS（分別架設於工作室和住家）

/ 1份Amazon Prime訂閱

/ 1份Dropbox訂閱

/ Adobe Lightroom軟體（編目及管理影像資產）

Step 5　定稿交件

　　恭喜，你的工作就快完成，慶功宴近在咫尺了！建立長久的合作關係及擁有固定的客戶，是自由工作者的目標，因此每次與客戶互動時，都要表現出最專業的一面。千萬別在最後關頭大意行事而前功盡棄。以快速、有效率的方式將照片交給客戶，必能提高未來繼續合作的機率。本章將會介紹檔案類型、色彩描述檔、照片銳利化，以及一套流暢的網頁式影像遞交系統。

檔案格式

我們主要有三種檔案格式可以選擇：Raw 和 TIFF 等無損壓縮格式，以及破壞性壓縮格式 JPEG。以下稍微介紹每種格式，並著重說明無損壓縮／破壞性壓縮的概念。

本質上，破壞性壓縮會永久降低檔案畫質，藉以達到縮減檔案大小的目的。聽起來不怎麼吸引人，對吧？但其實壓縮技術能在大幅縮減檔案的同時，使畫質所受的影響不至於太過明顯，可說相當聰明。

如果你以 JPEG 格式拍攝，相機會使用破壞性壓縮技術來降低檔案的大小，讓記憶卡能存放更多照片。相對之下，相機則會以無損影像品質的技術來處理 Raw 和 TIFF 檔案。影像的所有資料都會如實記錄下來，因此檔案大了許多。但這也就表示，你在編修檔案時能更有餘裕地執行各項作業。由於你有更多資料可以調整，容許錯誤的空間也就更大。

JPEG

JPEG 是數位影像檔案的標準格式，是一種為了方便在網路上分享照片而特別開發的檔案類型。相機或 Photoshop 之類的影像編輯程式在建立 JPEG 檔案時，會使用破壞性壓縮技術來生成較小的檔案。檔案愈小，照片在網頁上載入的速度愈快。比起 Raw 或 TIFF 等其他影像格式，這種壓縮技術所產出的檔案明顯縮小不少。不過，有優點就有缺點：影像壓縮的幅度愈大，流失的細節愈多。

如果要在網頁和社群媒體上展示照片，可選擇使用 JPEG 格式，但請記住，破壞性壓縮等同於破壞影像畫質。要是你以 JPEG 格式拍照，編輯後又儲存成 JPEG 檔案，等於照片被壓縮了兩次：一次由相機壓縮，一次由

Photoshop 或 Lightroom 所為。影像資料一旦失去，就無法復原。同一個 JPEG 檔案經過多次儲存，隨著壓縮演算法不斷捨棄愈來愈多細節，照片的畫質也就開始衰退（實例請見右頁）。

TIFF

這種標籤影像檔案格式（Tagged Image File Format, TIFF）是印刷業和出版業普遍使用的標準格式。TIFF 檔屬於檔案封存格式，檔案比 JPEG 檔更大（遠超過網頁的需求），主要功能是要保存照片中的所有資料。交付檔案給雜誌社或出版社送印時，我通常會使用這種格式。當然，這本書中的所有圖片，我都是以 TIFF 格式交給出版社。除了網站用途之外，只要品質是最重要的考量，一律建議使用這種格式！

RAW

Raw 檔就像數位版的負片。如同你會使用負片來製作印刷品一樣，這種格式由相機產生後，可以進一步轉成 JPEG 和 TIFF。透過 Lightroom 之類的軟體對 Raw 檔所做的調整（亮度、對比度、飽和度等）隨時可以修改，因此只要有需要，你永遠可以翻出照片重新編修。

> **重點回顧**
>
> ／ 以無損壓縮格式（例如 Raw）拍照並妥善維護檔案庫。
>
> ／ 如果照片預計放到網頁／社群媒體上，存檔時可選擇 JPEG 格式；如果是要印成紙本，則使用 TIFF 檔。

上圖：原始檔案　　下圖：重複儲存太多次的JPEG檔。細節消失，還有不美觀的假影。

銳利化

銳利化是影像處理的重要環節，但這項技巧時常遭到誤解，在編修過程中隨意使用。我曾經在「妥善編輯」章節提及這項功能，但「輸出銳利化」應該是存檔及交件前的最後一個步驟。

不過，完整的程序應該分成三個階段：

1 **輸入銳利化**：從相機匯入照片時，去除所有Raw檔中的模糊瑕疵。

2 **局部銳利化**：手動套用，目的是將照片的特定區域銳利化，引導觀看者的目光。

3 **輸出銳利化**：依據照片預計要複印輸出的尺寸，靈活套用。

輸入銳利化

儘管Raw檔在許多方面都勝過JPEG，但如果從相機直接輸出，畫面的確稍嫌柔和。輸入銳利化是直接又合理的處理程序，你可以善用Lightroom軟體的銳利化滑桿來加以套用。我通常會根據Raw檔的大小和ISO值，直接把銳利度調整到50至70之間，將更講究的銳利化調整留到下一個階段。

局部銳利化

相較於上一階段將整個畫面銳利化，此時只著重於特定區域去調整。人眼容易受到鮮明的對比所吸引，因此我們往往會注意到畫面中最銳利的細節。不妨善用局部或選擇性銳利化的手法，強調照片的焦點區域。

此時，選取Lightroom軟體的「調整筆刷」（Adjustment Brush），接著分別將「銳利度」（Sharpness）滑桿和「清晰度」（Clarity）滑桿調到30和10。以筆刷塗抹你要強調的區域，例如人像照中的眼睛或風景照的前景，將觀看者的視線引導到畫面中的主要場景。

輸出銳利化

我們的生活中充斥著各種平台，換句話說，你的照片可能會呈現在各種不同的媒體上，包括雜誌、網站、社群媒體等等。每種媒體對影像規格的要求不一，而每當你重新調整數位照片的尺寸，銳利度就會隨之改變。你可以調整輸出影像的銳利度，解決這項問題。

Lightroom軟體在輸出畫面中提供的方法相當簡略，我建議使用控制功能較豐富的Photoshop軟體。試著執行以下步驟：

- 濾鏡（Filter）＞銳利化（Sharpen）＞非銳利化遮色片（Unsharp Mask）
- 比例：65%
- 半徑：0.5像素
- 臨界值：層級0

不妨將以上步驟記錄成Photoshop軟體的「動作」（Action），之後只要按一下，就能在同一張照片上多次執行這整個程序。銳利化的效果相當細膩，不過隨著你套用的次數愈多，效果會逐漸明顯。這麼做可以將你需要的銳利度轉化成具體的視覺效果。別忘了，最後儲存照片前再調整銳利度即可。

〔專案演練〕
完成照片編修

| 提案 |

+ 依照網頁或紙本印刷的需求，將
照片編修到最佳狀態。在工作流
程中結合有系統的銳利化方法，
並使用適合的格式和色域來儲存
檔案。

| 要求 |

+ 備妥 Raw 檔。
+ 安裝 Adobe Lightroom 軟體。
+ 安裝 Adobe Photoshop 軟體。

| 目標 |

+ 提升照片品質。
+ 引導觀看者發現照片的焦點。
+ 在 Lightroom 軟體中建立銳利化
預設集，加快照片處理的速度。

　　所有數位照片都需要先銳利化才能正式使
用，但請務必注意，沒有所謂「正確」的銳利
度。這是主觀的喜好問題，不同攝影師偏愛的
銳利度不盡相同。不妨將此視為一種塑造個人
風格的過程。建議你盡量嘗試本練習中提供的
各種技巧，決定你自己和作品最適合使用的銳
利度。

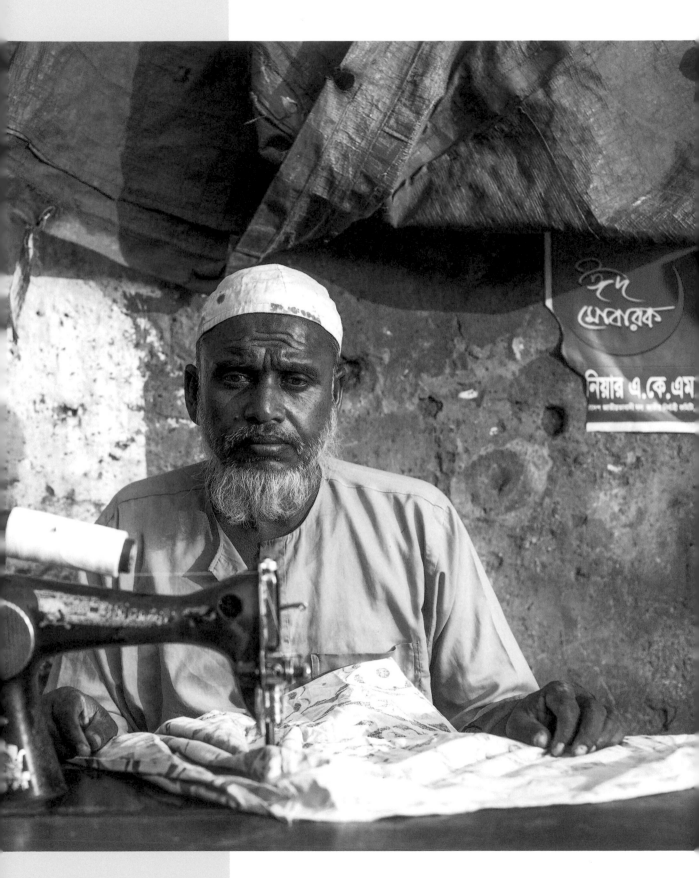

第1步　輸入銳利化

在Lightroom中選取一張Raw格式的照片，並在「編輯照片」（Develop）模組中捲動到「銳利化」（Sharpening）面板。將值調整到50左右。

第2步　製作預設集

在Lightroom中建立簡單的預設集，之後只要按一下按鈕，就能對所有照片套用之前所執行的編修動作。請依序選擇：

編輯照片（Develop）＞建立預設集（Create Preset）

僅勾選畫面上隨即出現的「銳利化」（Sharpening）核取方塊，接著將預設集命名為「輸入銳利化」並儲存。

第3步　局部銳利化

接著選擇「調整筆刷」（Adjustment Brush），再調高「銳利度」（Sharpness）滑桿，一開始可先調到25左右。塗抹你想強調的區域——如果是人像照，可以試試眼睛、嘴唇和牙齒；如果是風景照，則可強化焦點區域。左側這張照片中，我特地以紅色標示我塗抹的區塊。

第4步　在Photoshop中重新調整大小

在Photoshop中開啟照片，並根據照片最終的用途重新調整尺寸。

例如：
網站　2500像素（長）
印刷品　4000像素（長）

第5步　輸出銳利化

複製圖層，並再一次銳利化：

濾鏡（Filter）＞銳利化（Sharpen）
＞非銳利化遮色片（Unsharp Mask）

比例：65%
半徑：0.5像素
臨界值：層級0

重複這個步驟，並觀察一下實際的效果。務必以100%比例檢視照片。如果你覺得銳利化的效果太過頭，可刪除一個圖層，反之則再重複一次上述步驟。

第6步　儲存

以適當的格式儲存照片。

如果是網頁用途，請選擇sRGB色域，以75%的品質儲存為JPEG格式。
如果是紙本用途，請選擇ProPhoto RGB色域，把照片儲存為TIFF格式。

> **小祕訣** ／第五步的輸出銳利化程序也值得製作成預設集，也就是Photoshop軟體中所稱的「動作」（Action）。如能善用預設集和動作來執行重複的編輯作業，必能大大提升工作流程的速度。工作速度愈快，賺取的收入愈多！

交件

有鑑於你在拍攝日之後多半只會透過網路與客戶聯繫，如果能有一套穩定易用的方法，讓你能將修好的照片交給客戶，想必能帶來不少助益。

如果是拿數位相機拍攝，你可能會在同一個場景拍下多張照片，要是拍攝人像照，則可能會有一系列不同角度或表情的照片。當然，你會在編輯過程中去蕪存菁，但終究還是需要「挑選」最理想的作品交給客戶，而我喜歡將所有候選照片一併交給客戶，由他們決定要採用哪些作品。我覺得這種作法對你有利，因為客戶能對他們委託的攝影專案保有某種程度的所有權，重回主導的地位。

然而，要讓客戶「挑選」照片，勢必得事先有所安排，尤其是在遠距合作的情況下，更需要設法讓整個過程盡量簡單，這樣對客戶和你自己都有好處。不妨參考我的工作流程，打造輕鬆又簡單的交案程序：

別讓客戶空等

採用低畫素設定，以2500像素的大小和75%的品質匯出JPEG即可。高畫素意味著龐大的檔案，也就是等候載入的時間更長，這是我們需要避免的問題。不妨把這些照片想成預覽檔——這類檔案只是方便客戶從中挑出喜歡的作品而已，不需具備超高畫質。

沒人不愛按讚

將低畫素的檔案上傳到圖庫網頁，提供給客戶瀏覽。我選擇使用Pixieset網站，主要是因為該網站能讓我的客戶使用簡單的愛心圖示（類似Facebook的按讚功能）標記喜愛的照片。現在大概沒有人不知道怎麼按讚，這樣的流程既簡單又符合直覺，至少我不需要長篇大論地向客戶解說使用方法。Pixieset網站會彙整客戶喜歡的作品，製作成清單後就會傳送通知給我，並告知誰喜歡哪張照片。

定稿

Pixieset網站可以產出「Lightroom複製清單」，讓你輕鬆找到客戶喜歡的照片。只要複製該清單並貼到Lightroom軟體的「圖庫」（Library）之搜尋欄位，Lightroom就會根據清單內容搜尋整個圖庫，僅為你顯示客戶所挑選的照片。此時很適合在Lightroom中將這份清單建立成「集合」（Collection），方便日後取用同一批照片。現在你能透過清單了解客戶選擇了哪些照片，因此不妨針對這些照片，在調色上多下一點工夫。對有必要修改的照片重新潤飾完畢後，就能執行輸出銳利化。現在，照片已從「預覽」進入「正式產出」階段。這些照片都是客戶最後預計使用的成品，每一張都必須盡可能調整到最佳狀態。

依用途挑選格式

依據用途使用適當的設定，匯出最終的影像作品。

使用正確的色彩描述檔

請確認內嵌的色彩描述檔正確無誤。這個步驟很容易受到忽視，但如果你希望照片顯示於不同裝置上還能維持精準的顏色，色彩描述檔無疑扮演著關鍵的角色。如果照片預計會在螢幕上呈現，請選擇sRGB；要是會印成紙本，則請選擇ProPhoto RGB。

將高畫質照片上傳到 Dropbox

最後，將完成的檔案匯出到Dropbox或是WeTransfer的資料夾，並將連結寄給客戶。

恭喜你，本書到此結束！

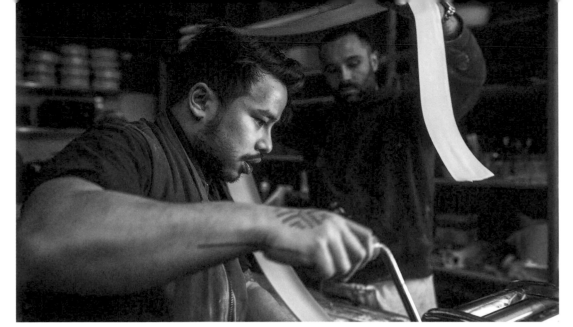

索引

學無止盡

太棒了，你已順利讀到最後！我個人認為，攝影這個領域永遠沒有終點。不管我們的經驗多麼豐富，終究還是有需要學習之處。如果你覺得意猶未盡，請務必觀看我們的線上教學影片，網址為：www.madebyfinn.com/workshop

影片中，我介紹了本書所提及的流程，並說明我如何為客戶 Cool & Vintage 的攝影案完成預先準備、拍攝照片及事後編修。影片內容包括：

- 6 小時線上串流影片
- 9 集拍攝現場紀錄
- 6 集訪談
- 6 集修圖教學

再次感謝你閱讀本書，請繼續保持對拍照的熱忱！

致謝

感謝 Quarto Books 的所有夥伴，包括耐心過人的編輯艾莉・威爾森（Ellie Wilson）和夏綠蒂・佛斯特（Charlotte Frost）、設計師伊莎貝爾・伊兒絲（Isabel Eeles），當然還有薩拉・昂瓦莉（Zara Anvari），當初是她與我洽談出書事宜，才促成這段美好的經驗。

特別感謝我的好友艾利克斯・史托爾提議製作線上教學影片，那是這本書得以誕生的基礎。我很高興在幾年前透過 IG 這個小小的應用程式認識了你。在你提出攝影教學的想法之前，我從未想過這件事，而後來因拍片所展開的旅程，無疑為我帶來豐富的收穫。

提到 IG，我要感謝所有追蹤我帳號 @finn 的粉絲。過去幾年來，我在 IG 上與好多人交流，對於這些網路上的友善互動，我真心感到喜悅。現在許多粉絲彼此成了好朋友，我也期待日後能多認識其他人。希望有一天我們都能在真實世界中認識彼此！

謝謝每一位出現在本書的人。我要特別感謝削板師丹・柯斯達願意讓我近身拍攝他一個禮拜，也要謝謝史塔西斯（Stathis）和克莉絲蒂亞娜（Christianna）與我分享希臘皮立翁（Pelion）如夢似幻的日常風景。

誠摯感謝信任我的每一個客戶，尤其感謝 Northstar 和 Audi 讓我有機會踏上精采而瘋狂的旅程——「沒問題，我會從直升機吊掛拍攝噴發的火山」——我很樂意繼續奉陪！真心感謝你們相信我的能力。另外，我也要感謝幾個朋友，包括席安（Sian）、詹姆士（James）和傑克森（Jackson），以及 Fforest 團隊的其他人、《Cereal》雜誌的羅莎（Rosa）和里奇（Rich）、席斯・卡尼爾（Seth Carnill）、凱特・海沃德（Kate Hayward）、丹・魯賓（Dan Rubin）、戈雷格・安南戴爾（Greg Annandale）、潔西・米勒（Jesse Miller）、彼得・佛羅倫斯（Peter Florence），還有這一路上曾幫助我的每一個人。

我的經紀人碧蒂（Biddy）、荷莉（Holly）、柯絲蒂（Kirsty）、查爾斯（Charles）和莎拉（Sarah）總是為我打理大小事。由衷謝謝你們，你們實在很有能力。

感謝我親愛的媽媽和「可惜你不在」的爸爸，還有為我上人生第一堂攝影課的爺爺查理・思衛茨（Charlie Thwaites）。我從未忘記那堂課。

最後也是最重要的是，我最摯愛、最辛苦的家人：克萊兒（Clare）、哈蘭（Harlan）、薩琳（Seren）和奧托（Otto）。你們用無比的耐性陪我度過每一個「再一張就好」的時刻，包容我沉浸在按快門的喜悅之中。希望你們永遠都不會感到不耐煩，因為我和你們在一起時所拍的照片，才是我最珍貴的作品。

用攝影說故事：感動人心的訣竅，自拍或提案立刻上手。

作　　者──芬恩・比爾斯（Finn Beales）　　發 行 人──蘇拾平
譯　　者──張簡守展　　　　　　　　　　　總 編 輯──蘇拾平
特約編輯──洪禎璐　　　　　　　　　　　編 輯 部──王曉瑩
　　　　　　　　　　　　　　　　　　　　行 銷 部──陳詩婷、曾志傑、蔡佳妘、廖倚萱
　　　　　　　　　　　　　　　　　　　　業 務 部──王綬晨、邱紹溢、劉文雅

出版社──本事出版
　　　　台北市松山區復興北路333號11樓之4
　　　　電話：(02) 2718-2001　傳真：(02) 2718-1258
　　　　E-mail：motifpress@andbooks.com.tw
發　　行──大雁文化事業股份有限公司
　　　　地址：台北市松山區復興北路333號11樓之4
　　　　電話：(02) 2718-2001
　　　　傳真：(02) 2718-1258
　　　　E-mail：andbooks@andbooks.com.tw
封面設計──COPY
內頁排版──陳瑜安工作室
印　　刷──上晴彩色印刷製版有限公司
2022 年 3 月初版
2023 年 8 月 4 月初版2刷
定價　台幣520元

THE PHOTOGRAPHY STORYTELLING WORKSHOP: A FIVE-STEP GUIDE TO
CREATING UNFORGETTABLE PHOTOGRAPHS
Frist published in 2020 by WhiteLion Publishing, an imprint of the Quarto Group.
Text and photographs © 2020 by FINN BEALES
This edition arranged with Quarto Publishing Plc
through BIG APPLE AGENCY, INC., LABUAN, MALAYSIA.
Traditional Chinese edition copyright:
2022 Motifpress Publishing, a division of And Publishing Ltd.
All rights reserved.

國家圖書館出版品預行編目資料
用攝影說故事：感動人心的訣竅，自拍或提案立刻上手。
　芬恩・比爾斯（Finn Beales）／著　張簡守展／譯
　──.初版.── 臺北市；本事出版：大雁文化發行， 2022年03月
　面　；　公分.－
　譯自：The Photography Storytelling Workshop: A Five-Step Guide To
Creating Unforgettable Photographs
　ISBN 978-626-7074-04-6（平裝）
　1. 攝影技術　2. 數位攝影
　952　　　　　　　　110021833